黄宾虹 草书千字文

历代书法名家千字文

乙庄 主编

江西美术出版社

图书在版编目（ＣＩＰ）数据

黄宾虹草书千字文/乙庄主编 . -- 南昌：江西美术出版社，2013.1
（历代书法名家千字文）
ISBN 978-7-5480-1925-1

Ⅰ.①黄… Ⅱ.①乙… Ⅲ.①草书 – 法帖 – 中国 – 现代 Ⅳ.① J292.28

中国版本图书馆 CIP 数据核字 (2013) 第 000425 号

主　　编：乙庄
责任编辑：陈军　陈东
策　　划：北京艺美联艺术文化有限公司

黄宾虹草书千字文

出版发行：江西美术出版社
地　　址：南昌市子安路66号 江美大厦
印　　刷：北京市雅迪彩色印刷有限公司
经　　销：全国新华书店
开　　本：787mm×1092mm　1/8
印　　张：8
版　　次：2013年1月第1版 2013年1月第1次印刷
书　　号：ISBN 978-7-5480-1925-1
定　　价：35元

赣版权登字-06-2012-994

千字文　勅员外散骑　侍郎周兴嗣次韵

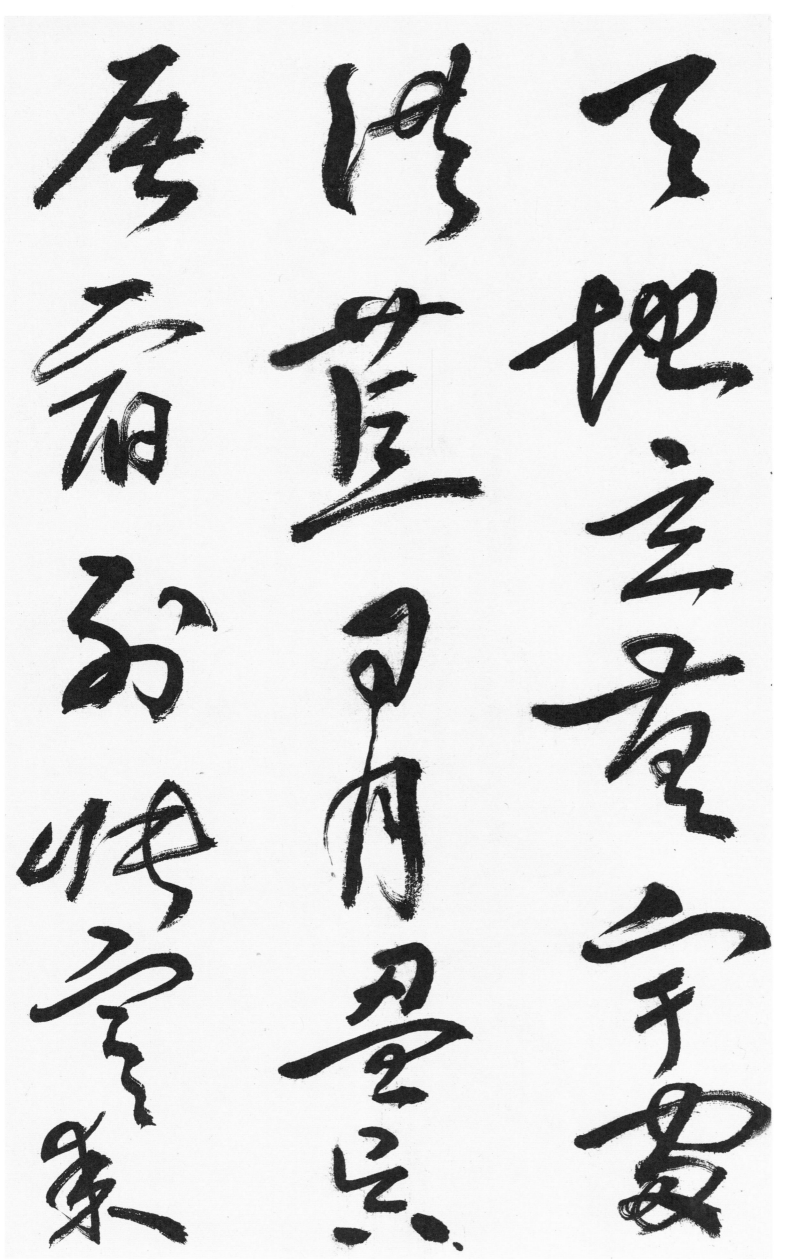

2

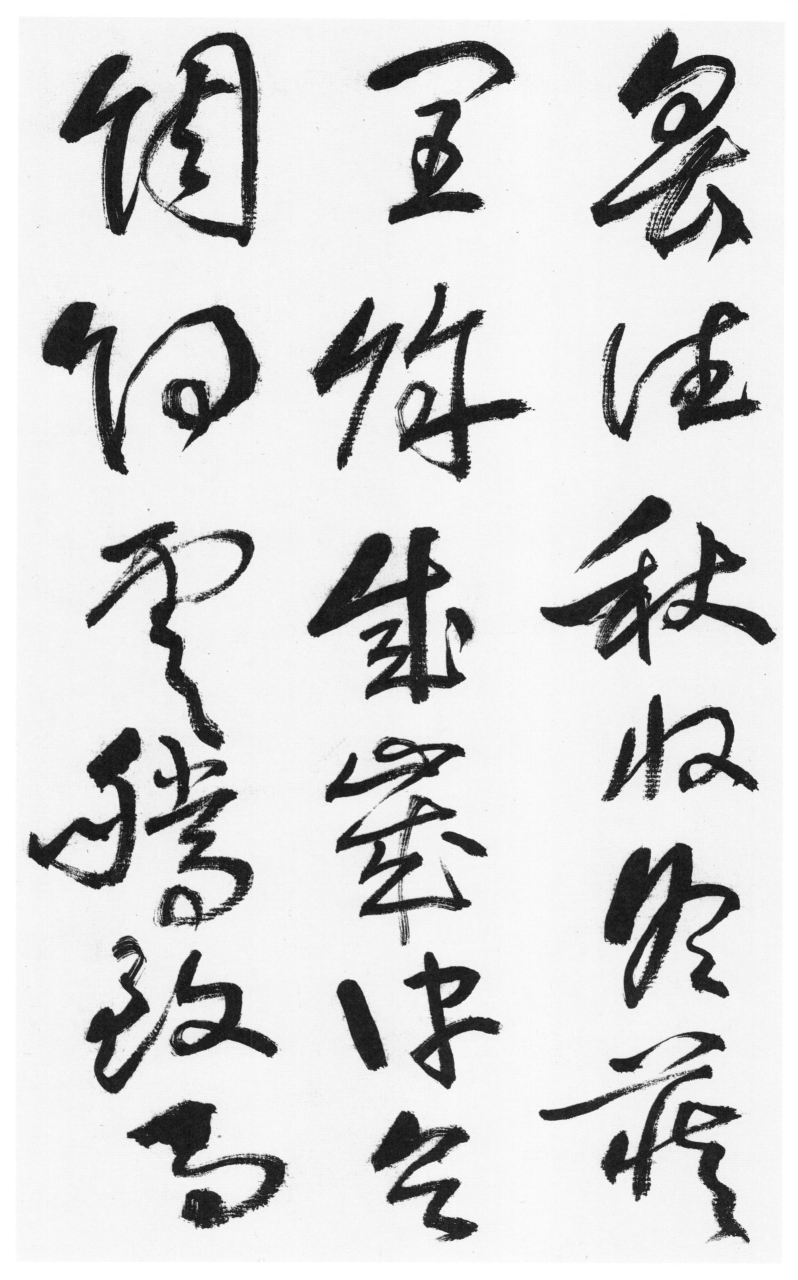

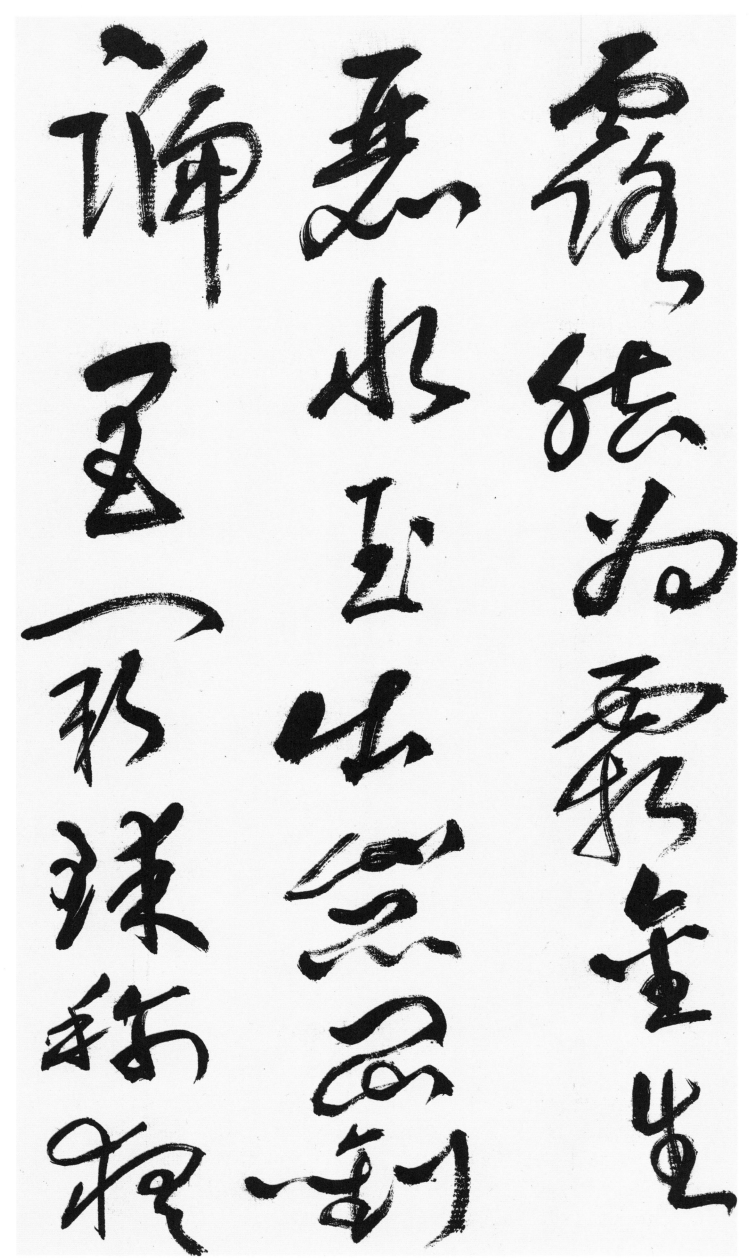

露结为霜金生丽水玉出昆冈剑号巨阙珠称夜

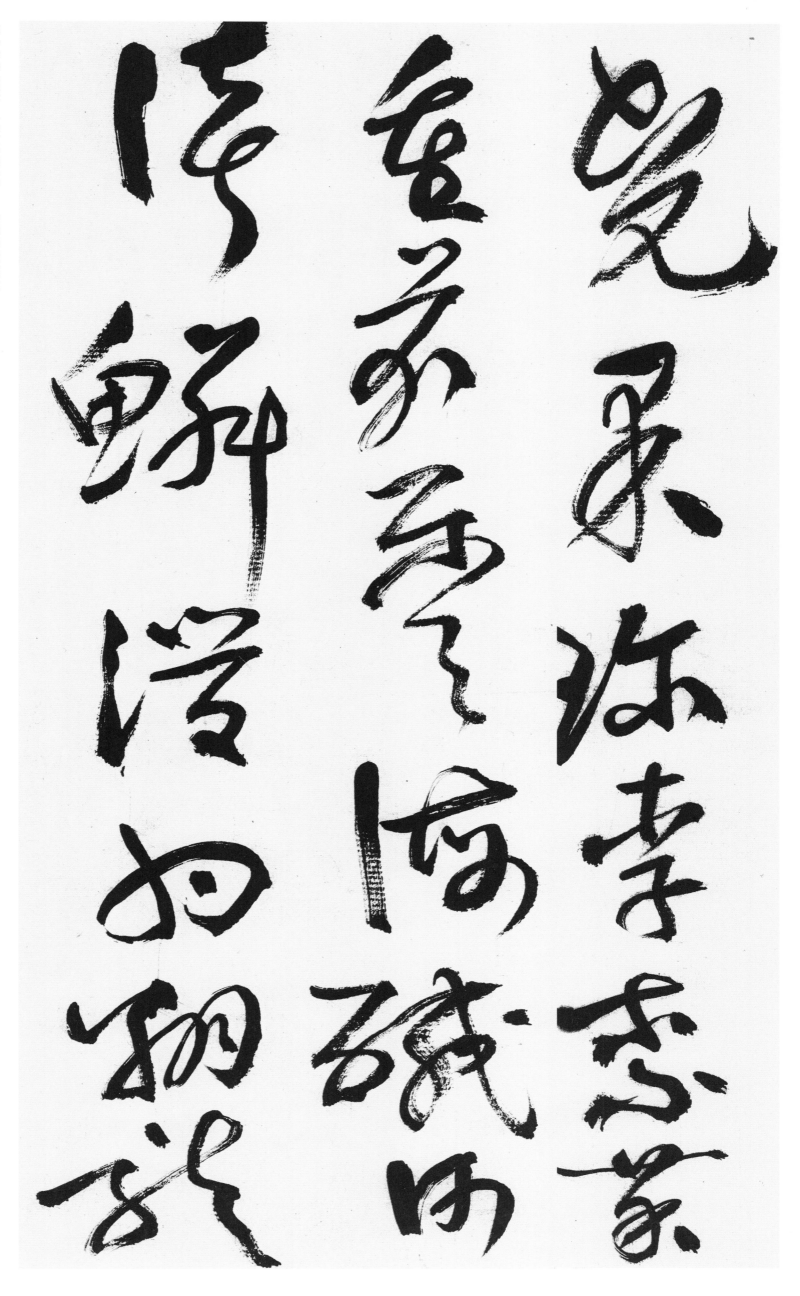

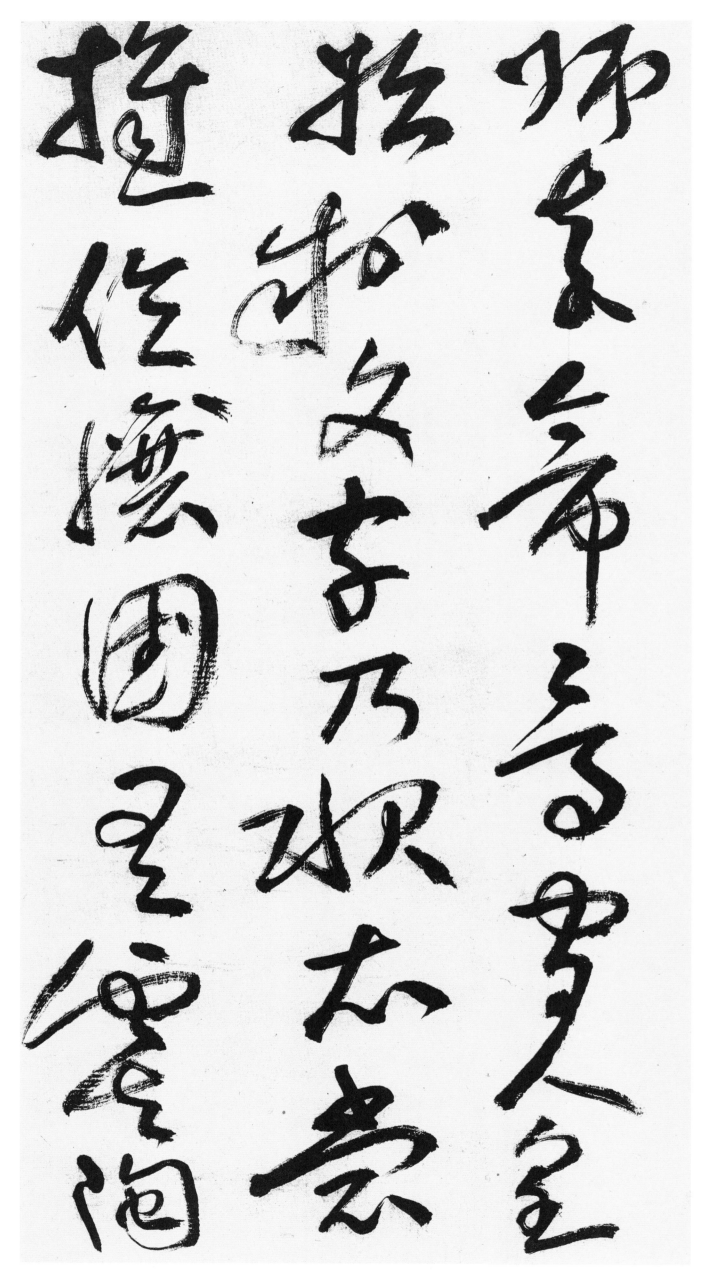

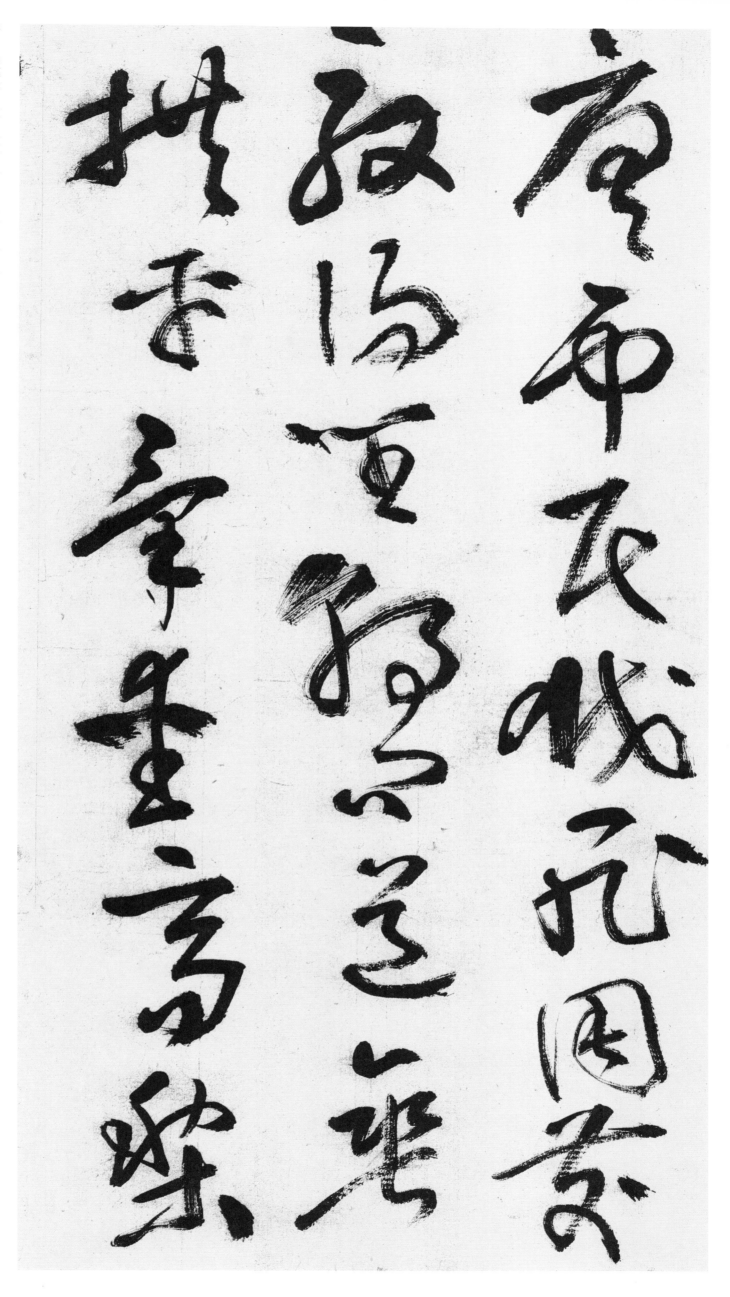

唐吊民伐罪周发　殷汤坐朝问道垂　拱平章爱育黎

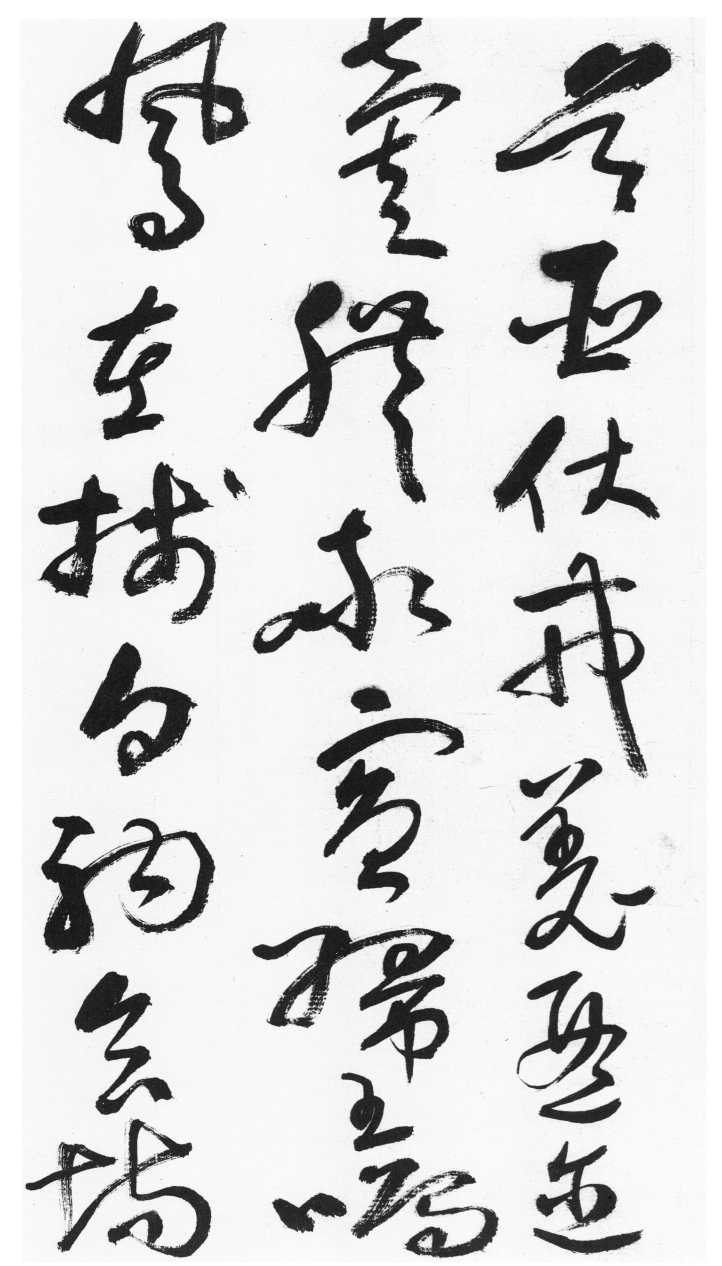

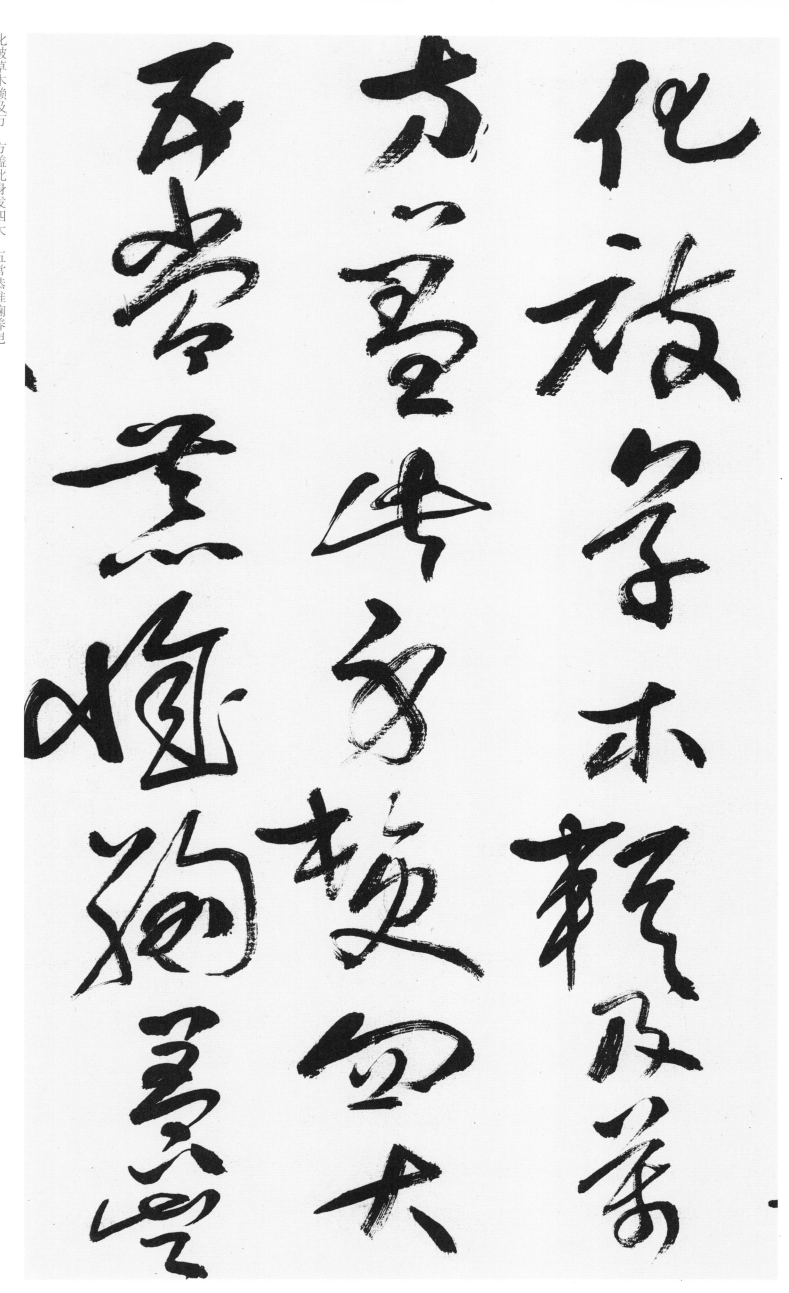

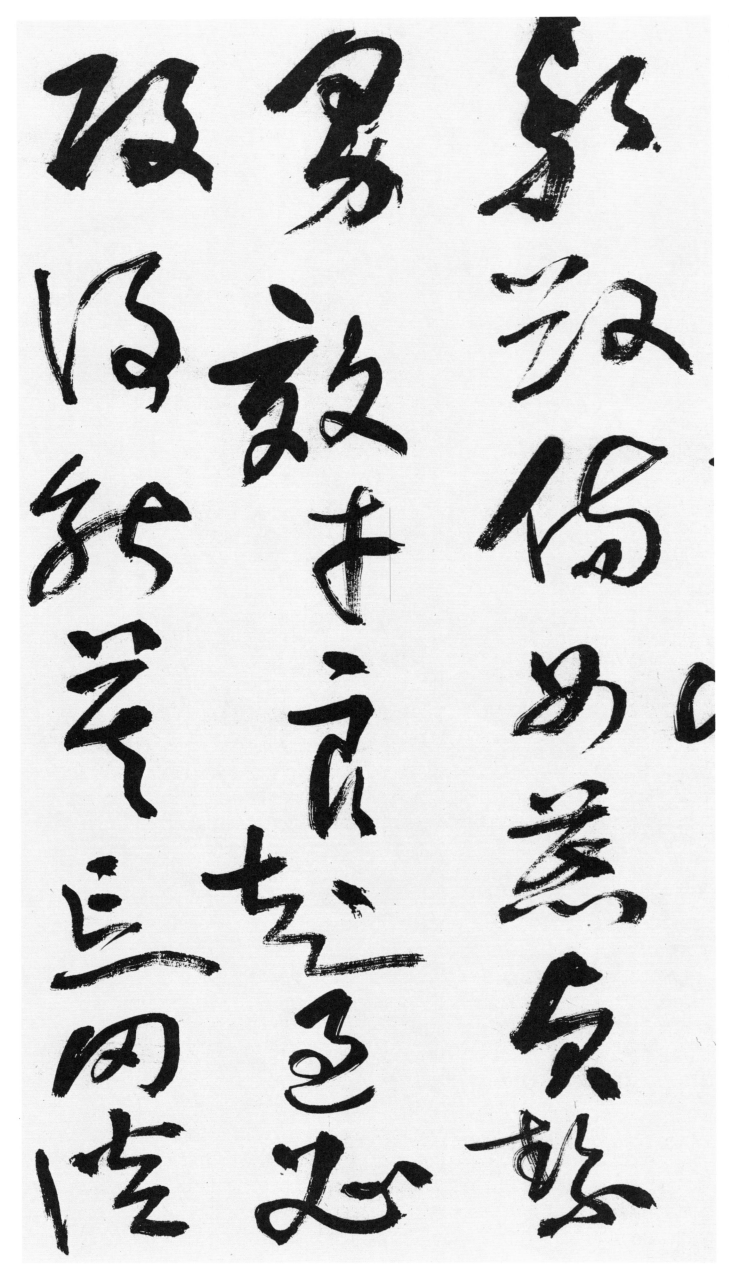

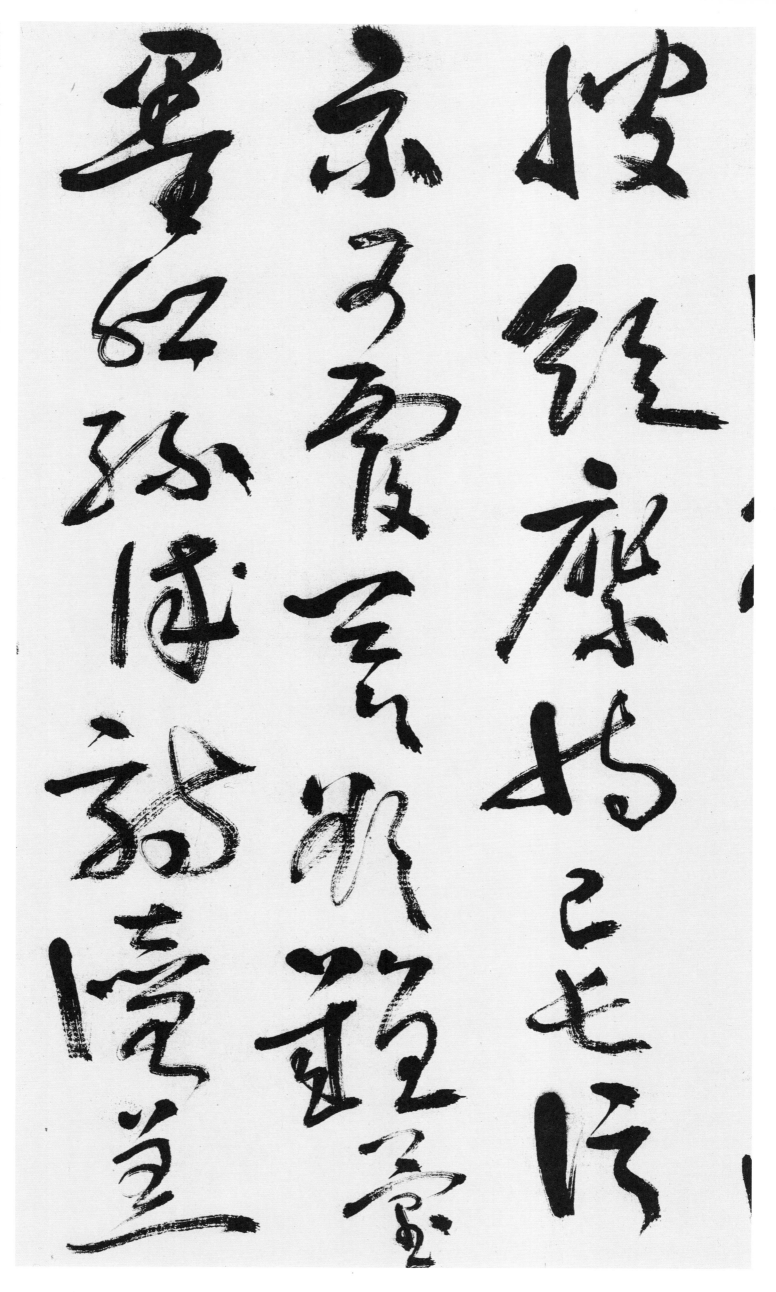

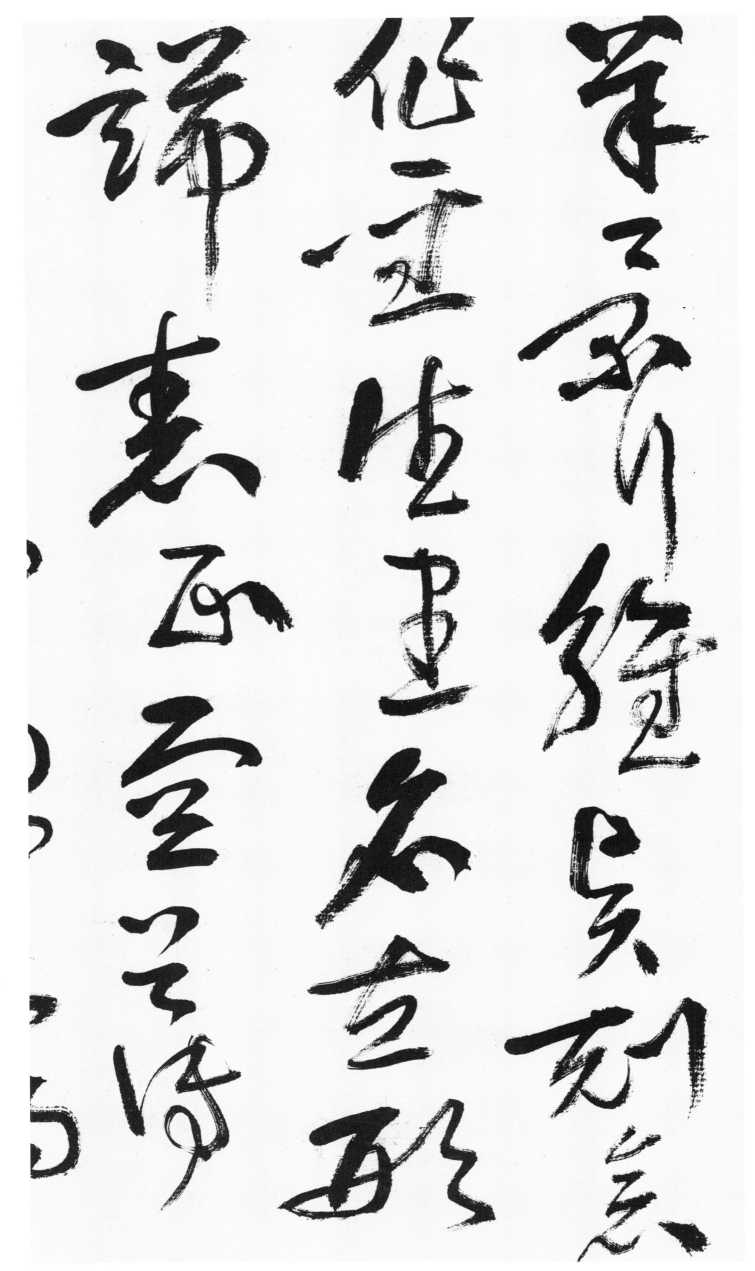

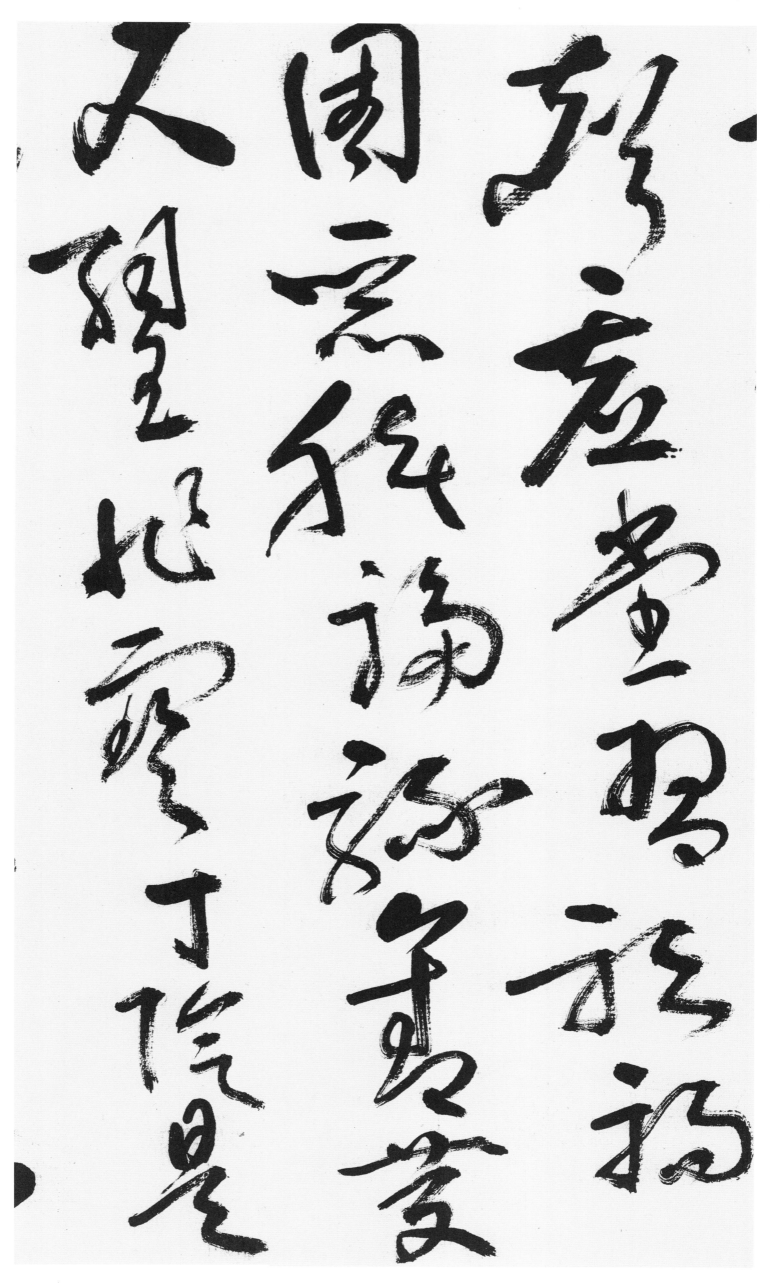

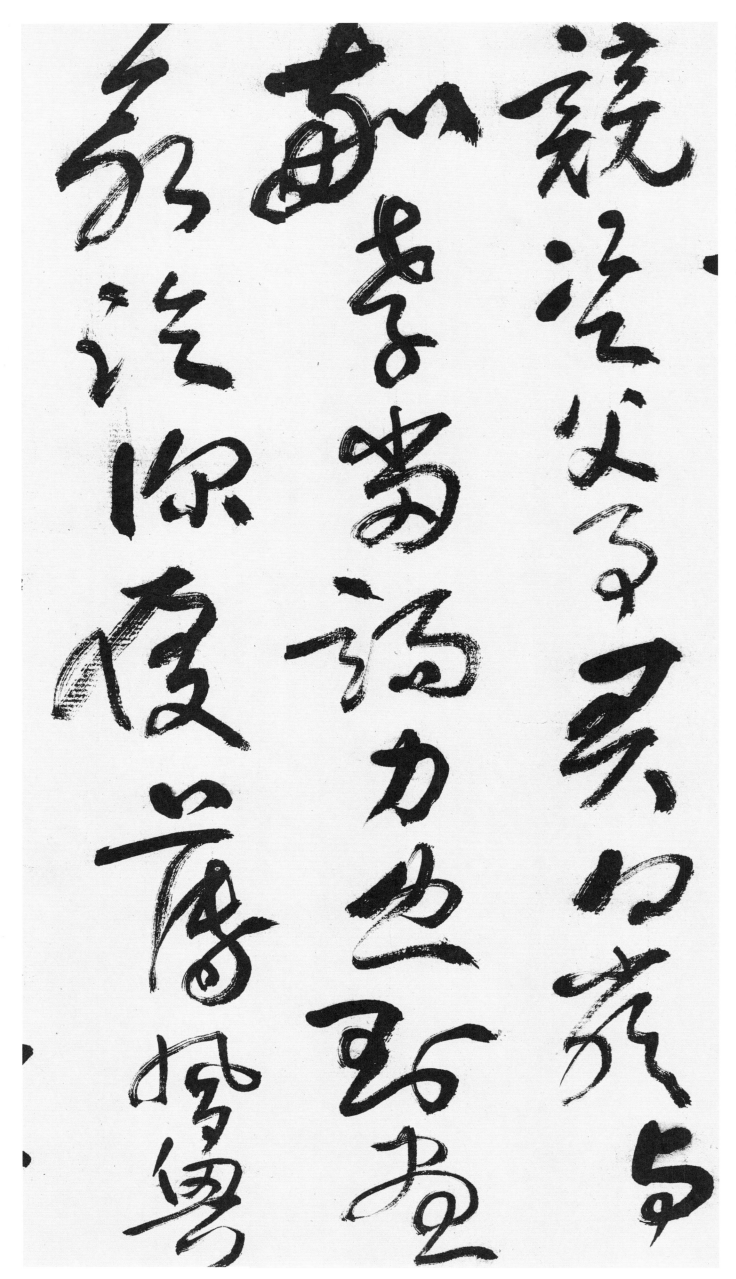

竞资父事君曰严与　敬孝当竭力忠则尽　命临深履薄夙兴

14

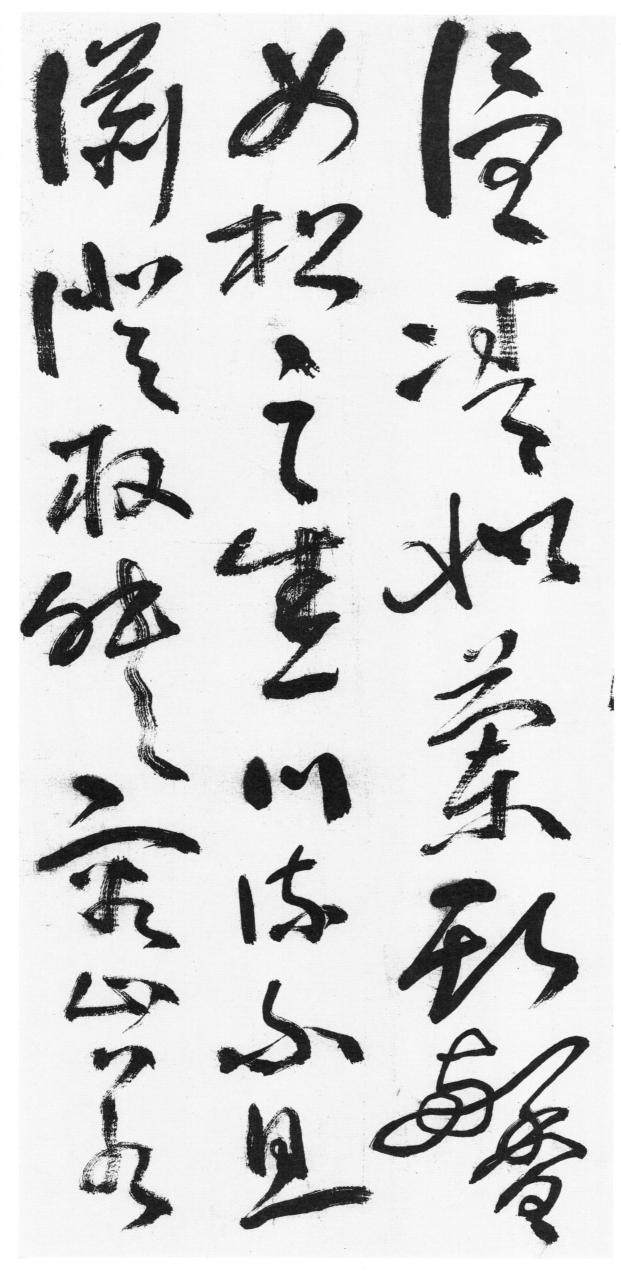

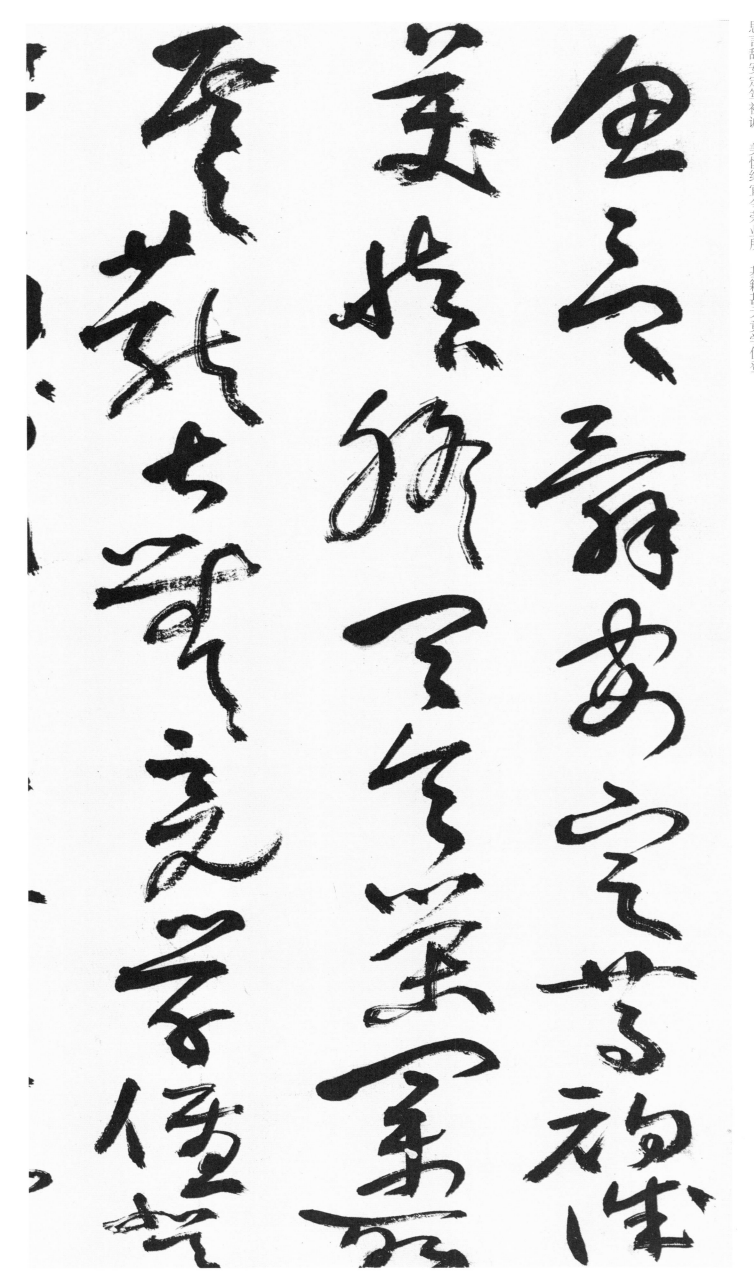

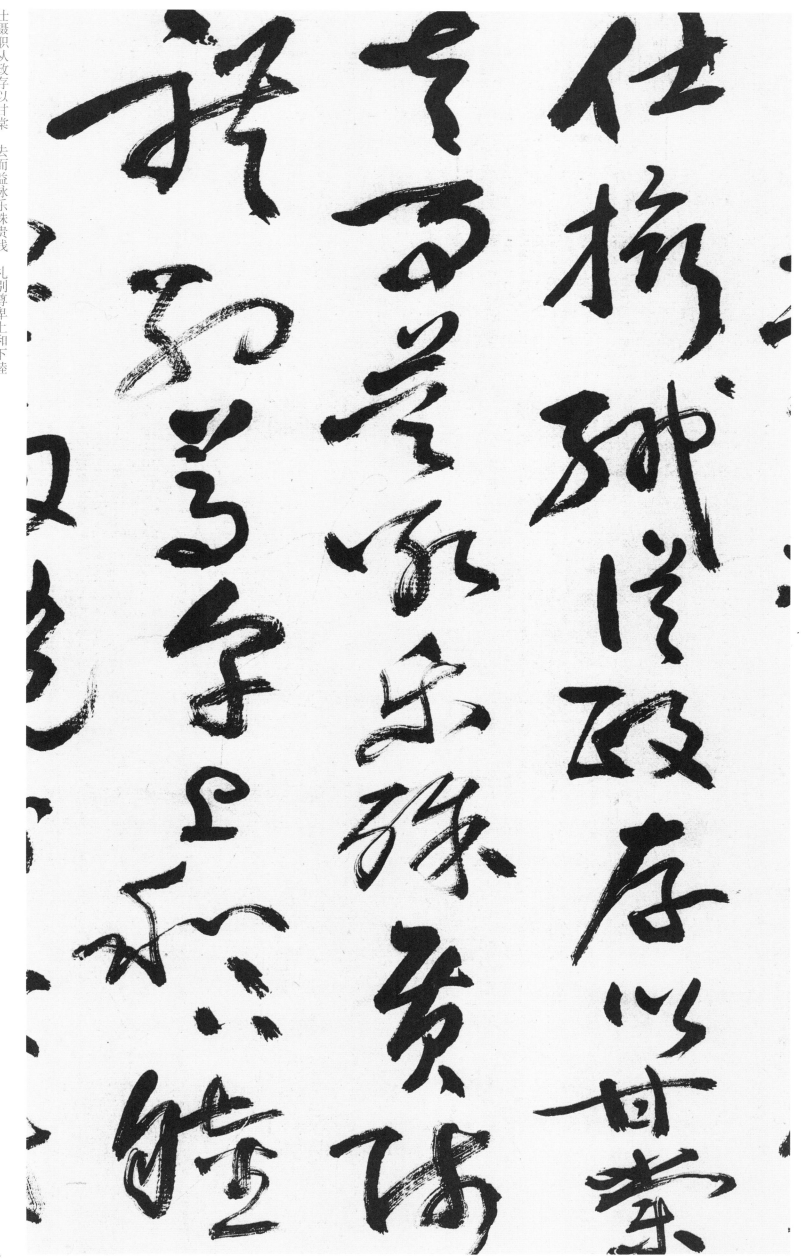

仕摄职从政存以甘棠　去而益咏乐殊贵贱　礼别尊卑上和下睦

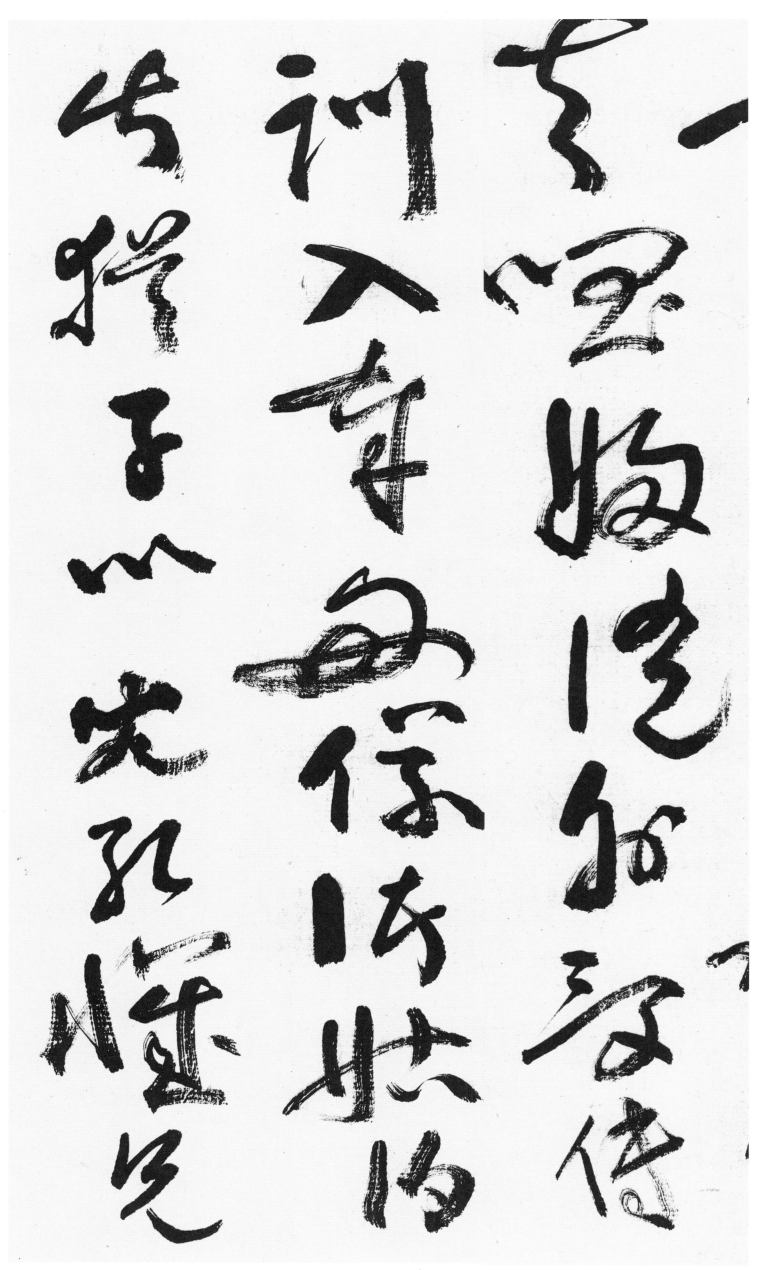

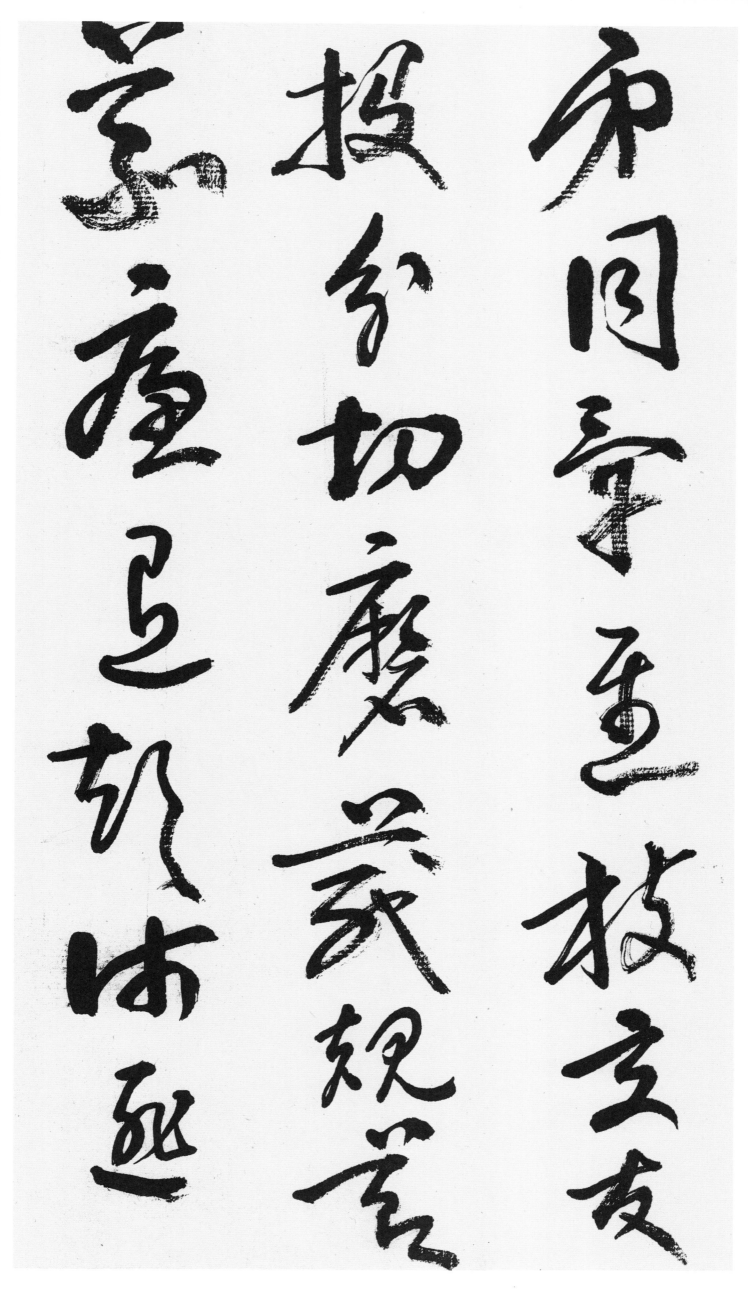

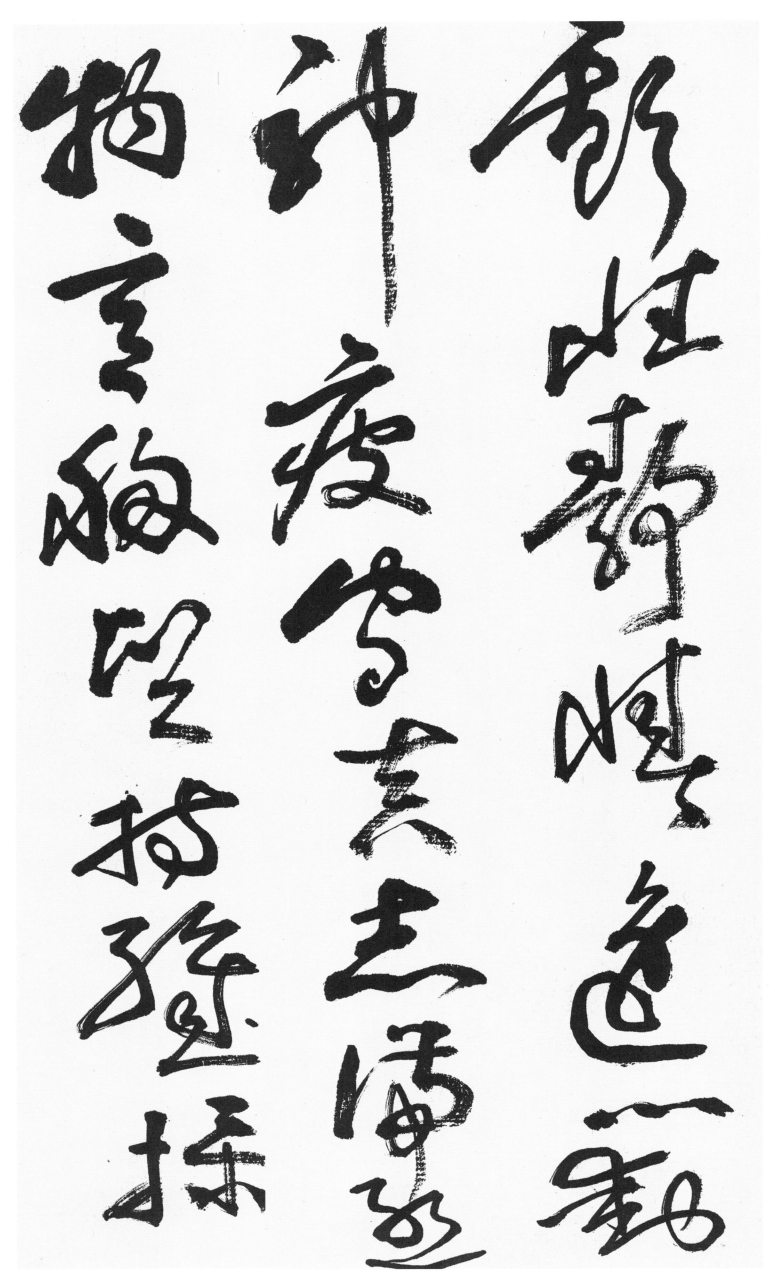

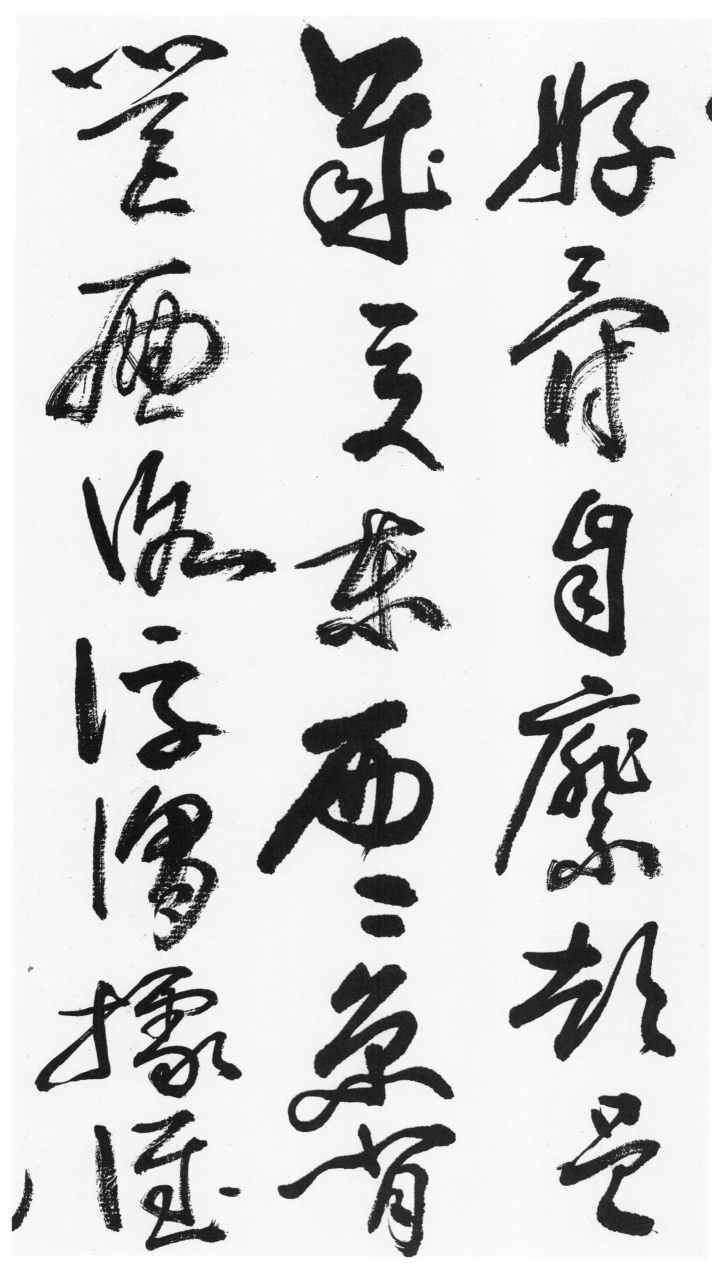

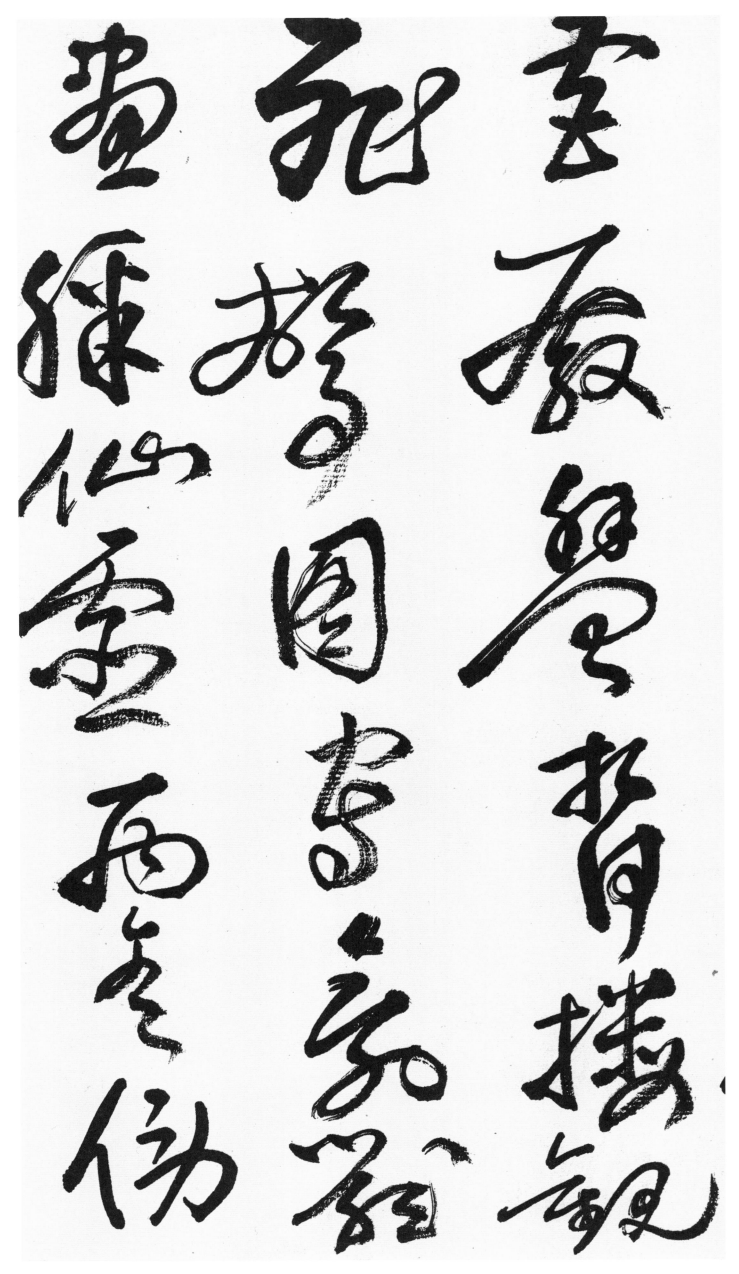

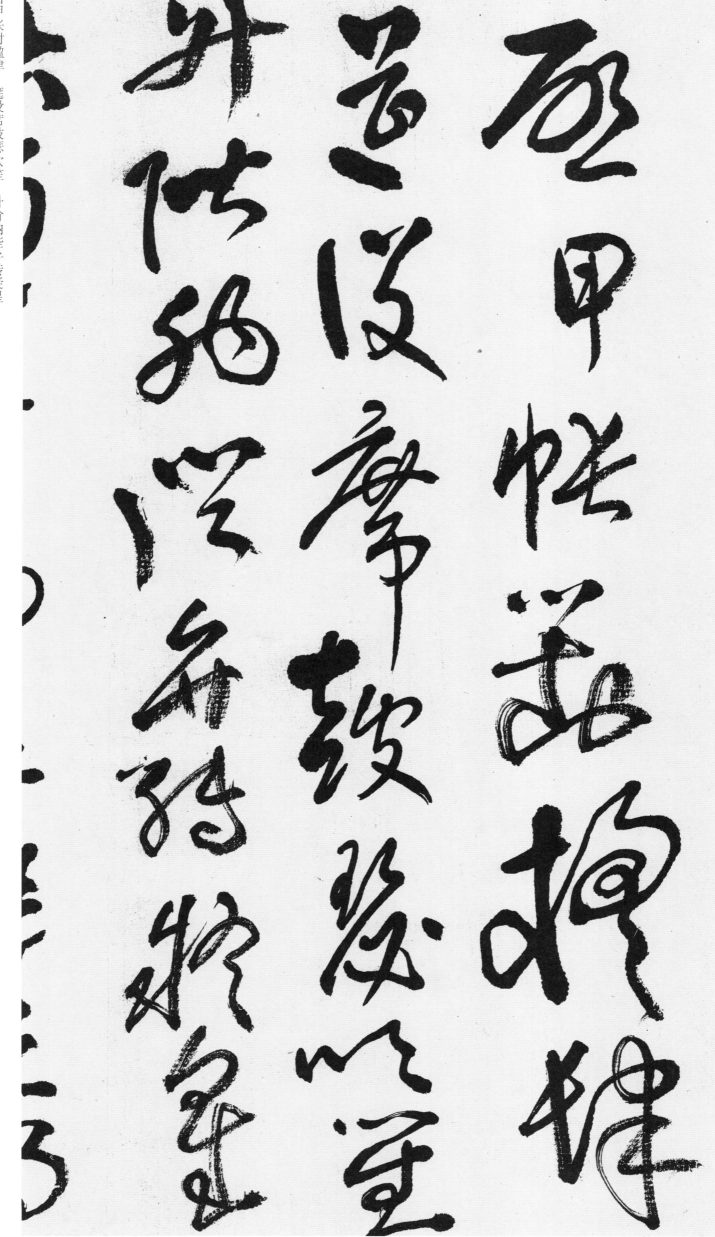

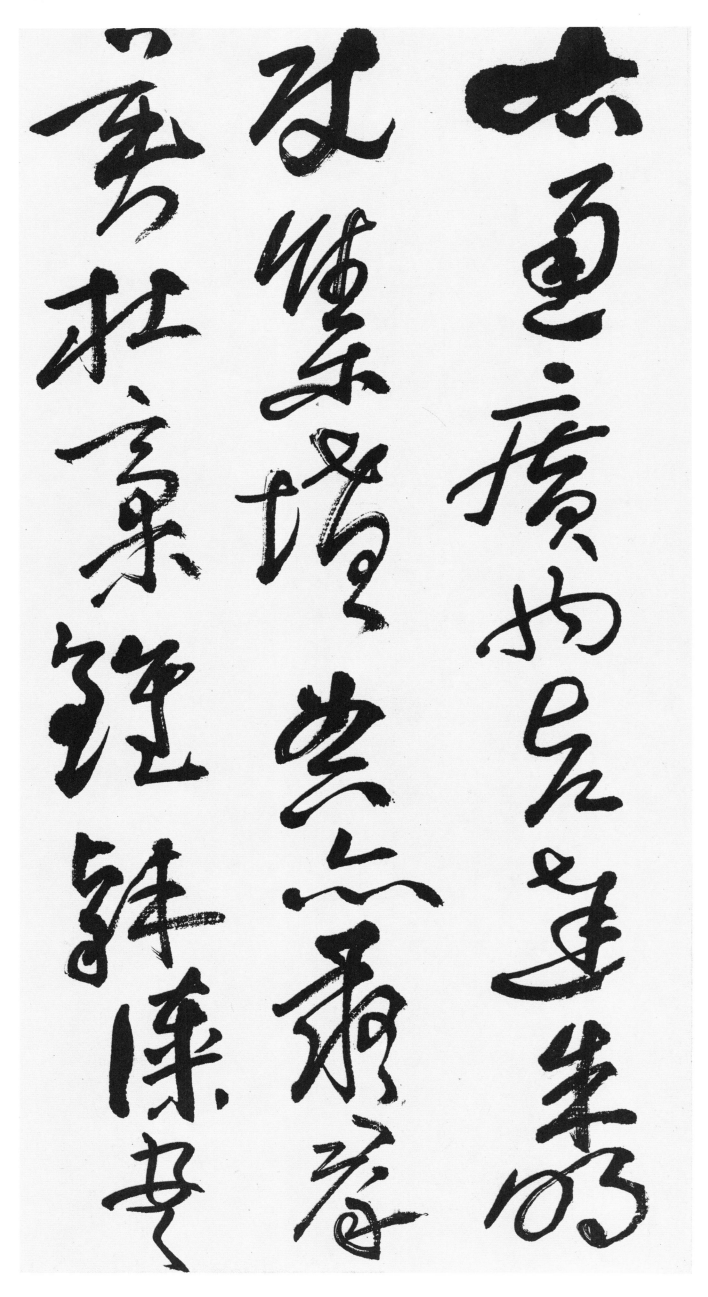

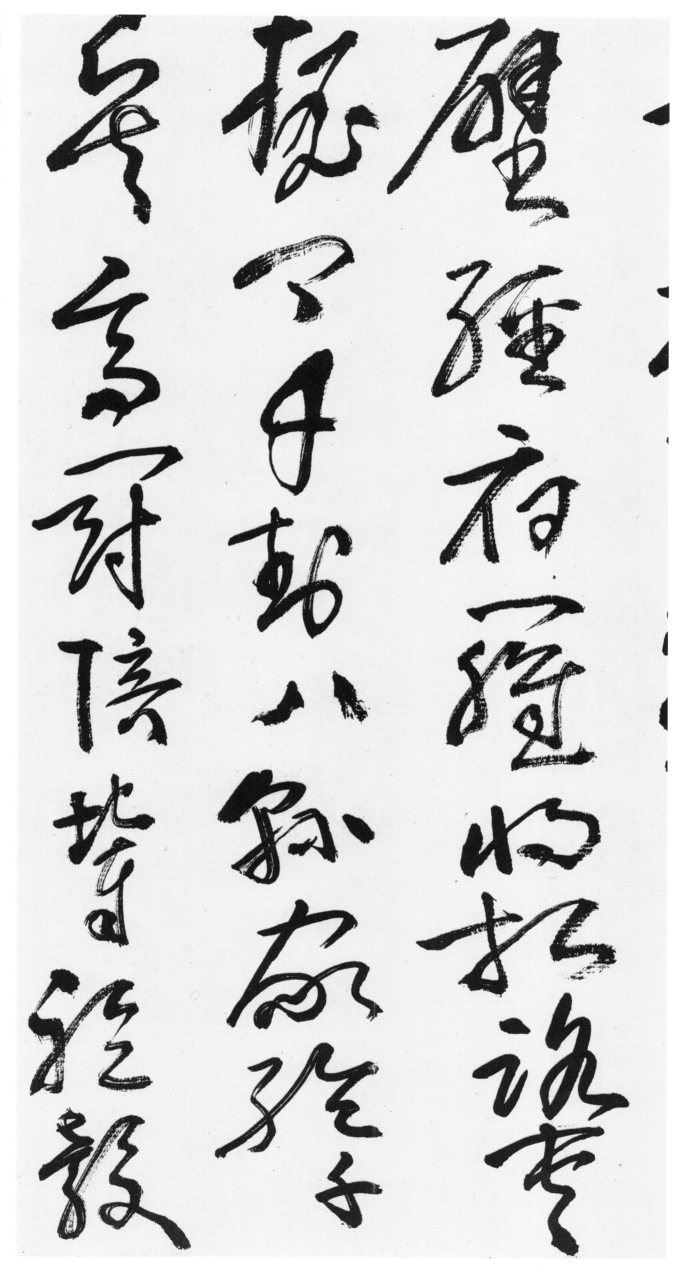

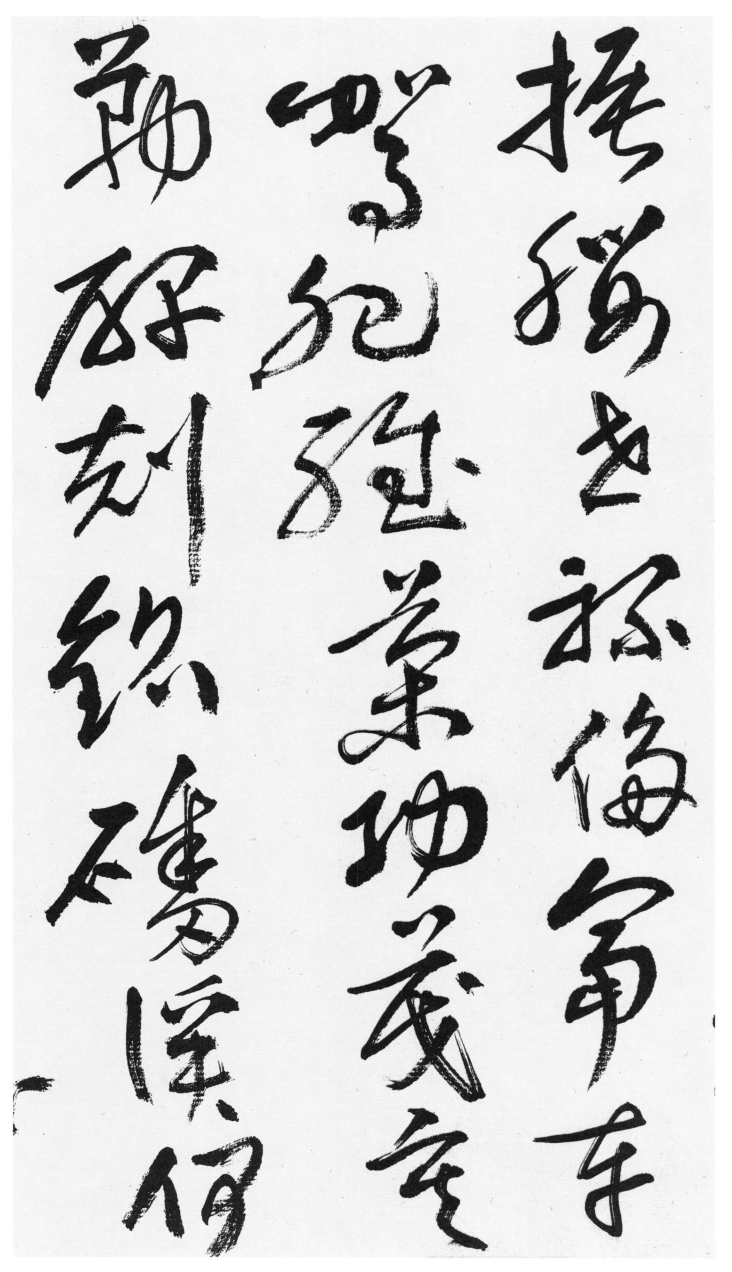

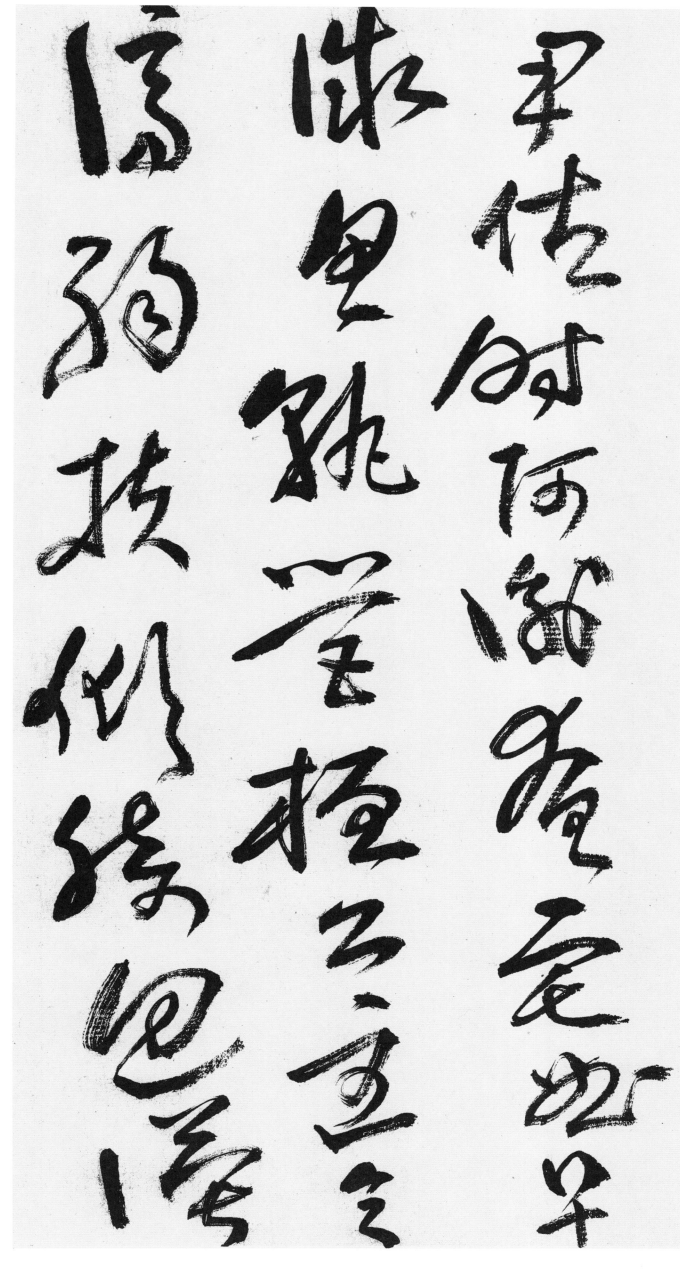

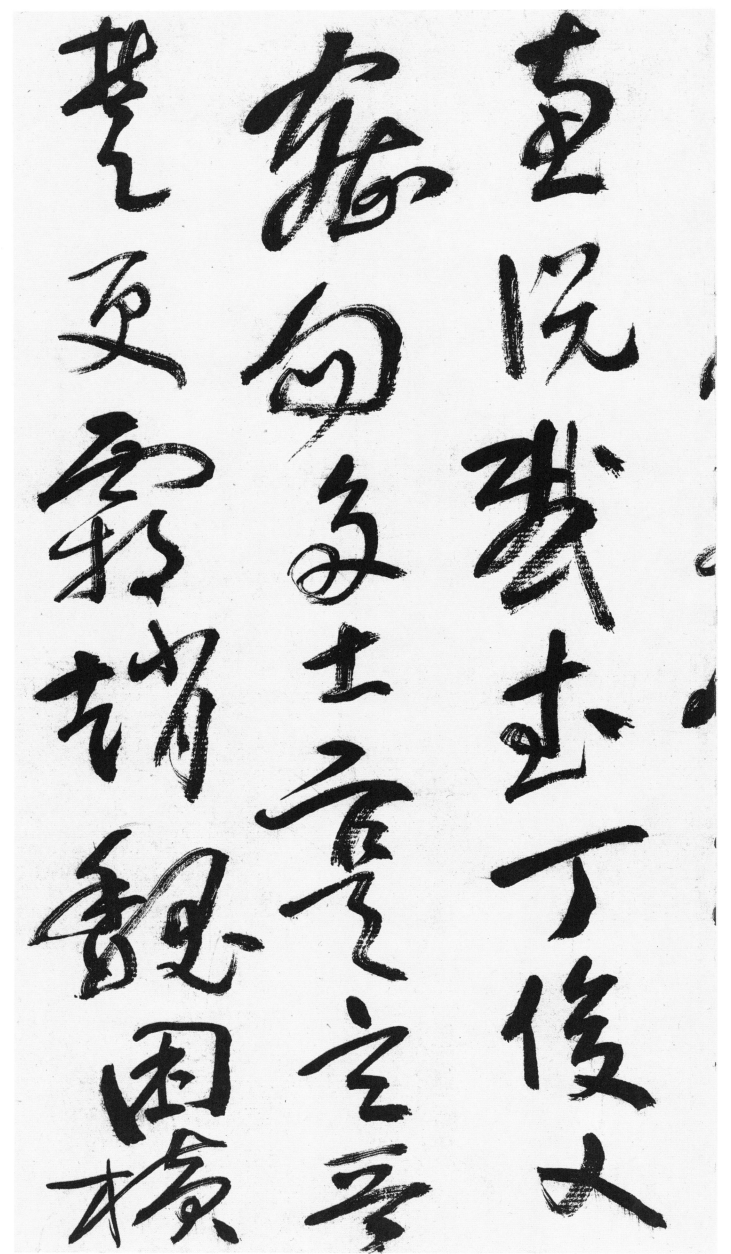

惠说感武丁俊乂 密勿多士实（寔）宁晋 楚更霸赵魏困横

28

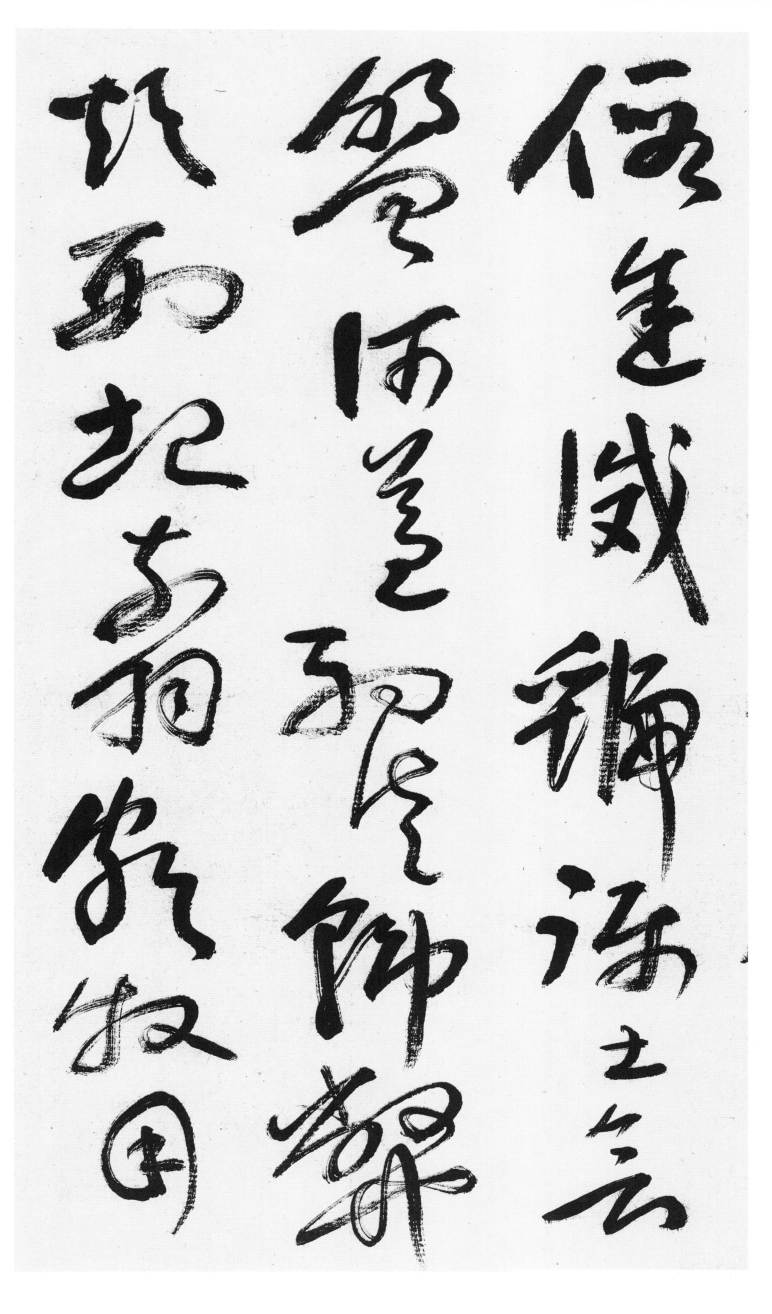

假途灭虢践土会
盟何遵约法韩弊
烦刑起翦颇牧用

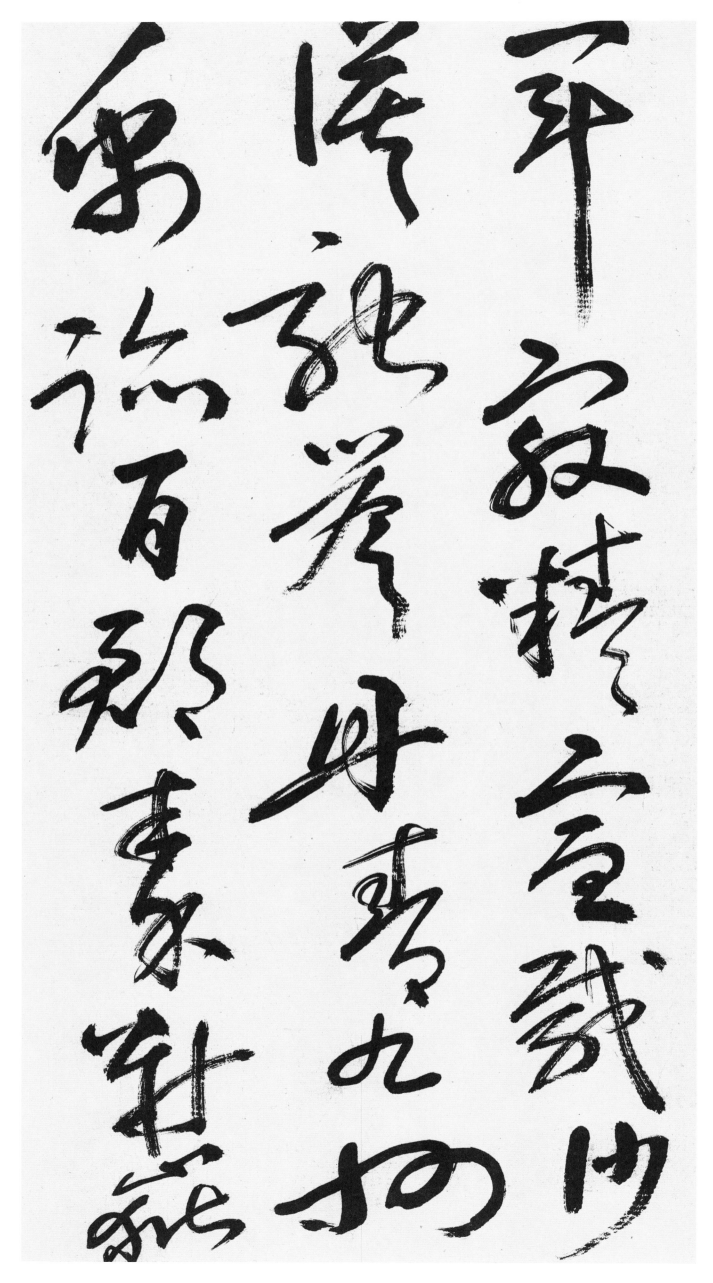

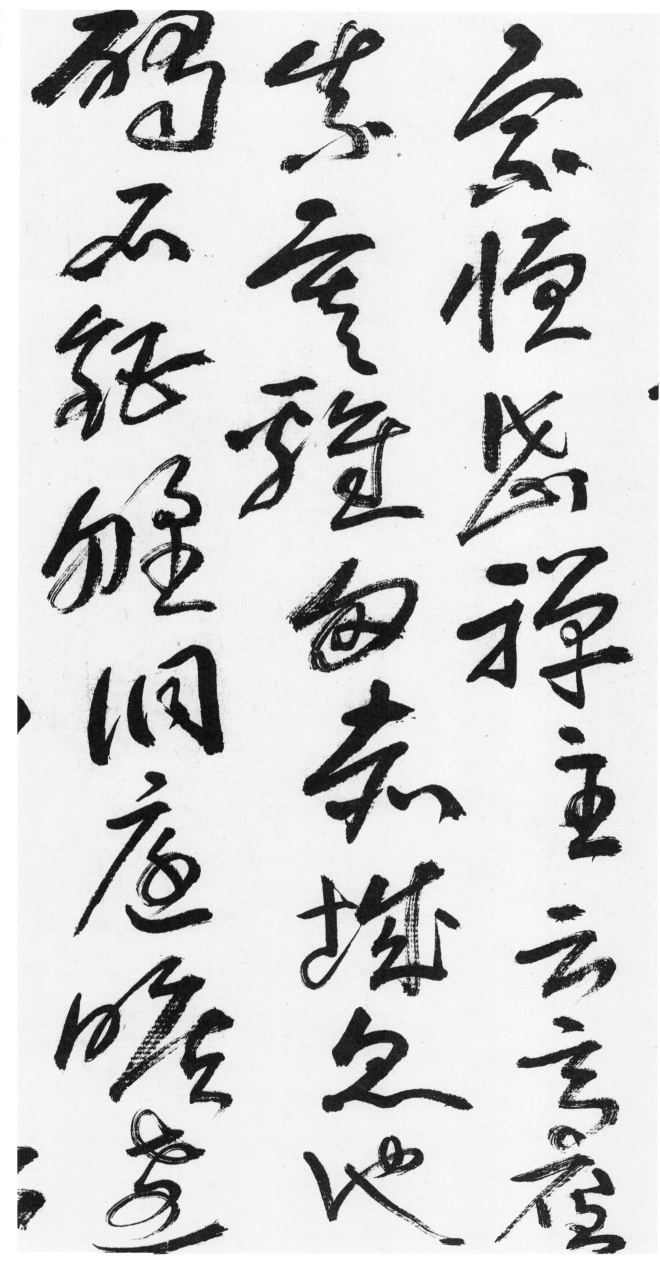

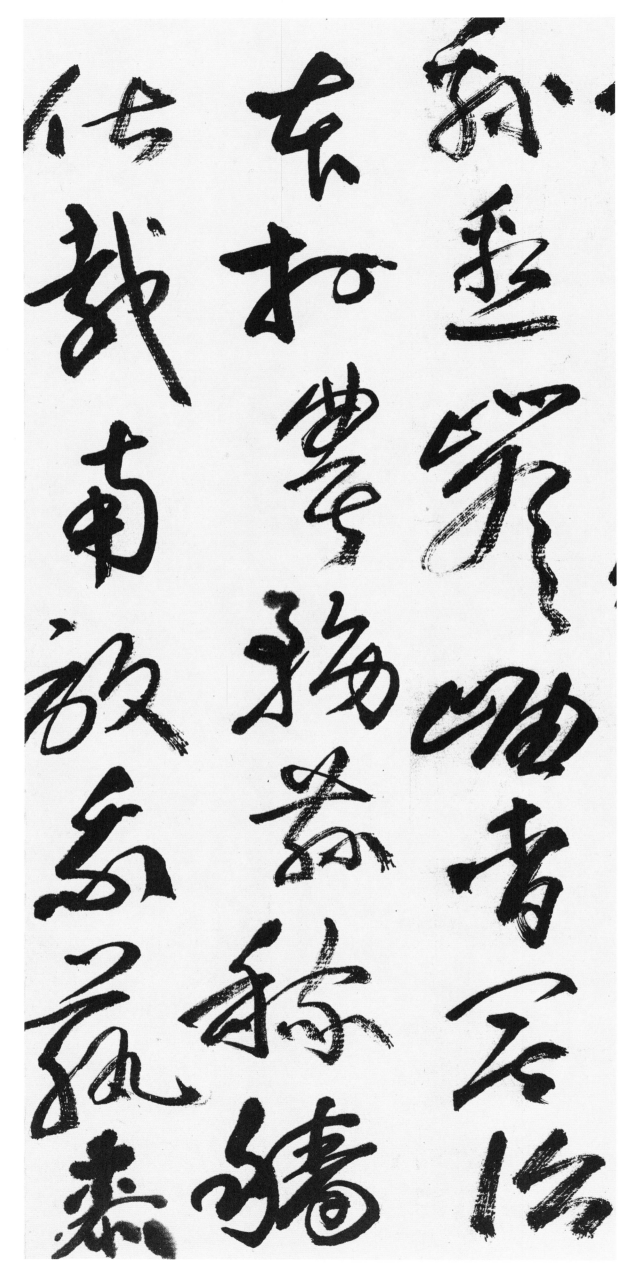

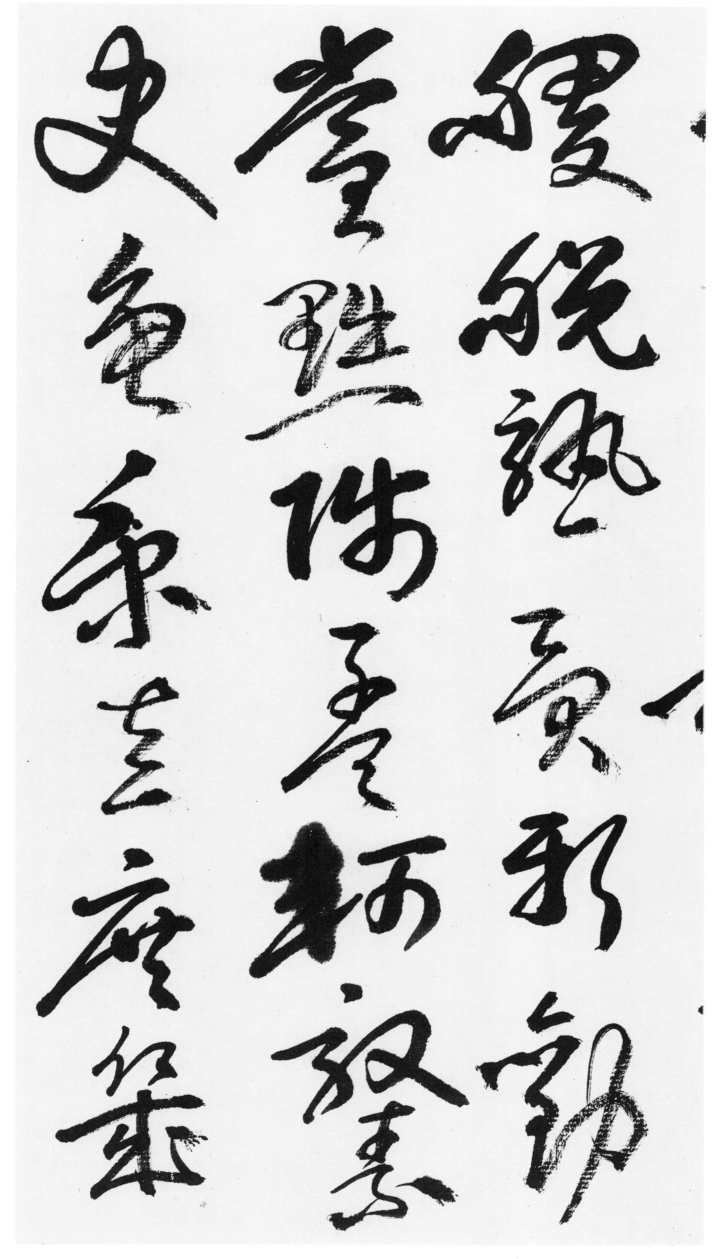

稷稅熟贡新劝
赏黜陟孟轲敦素
史鱼秉直庶几

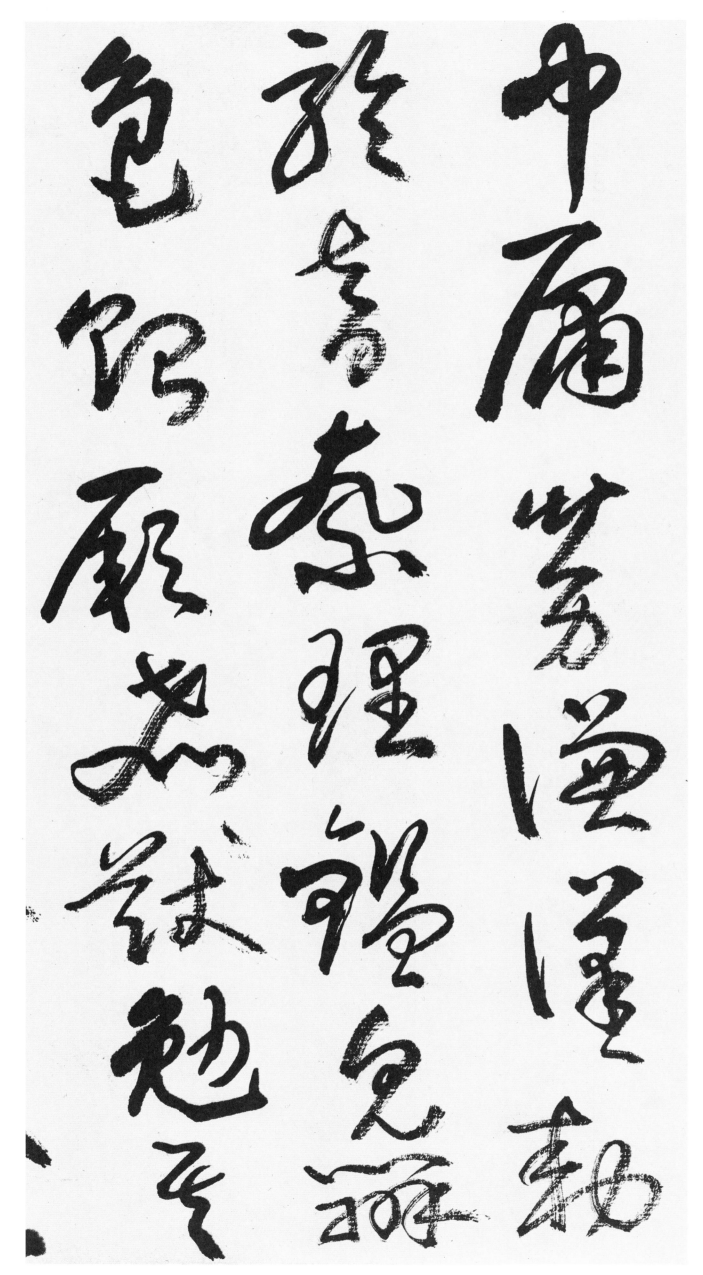

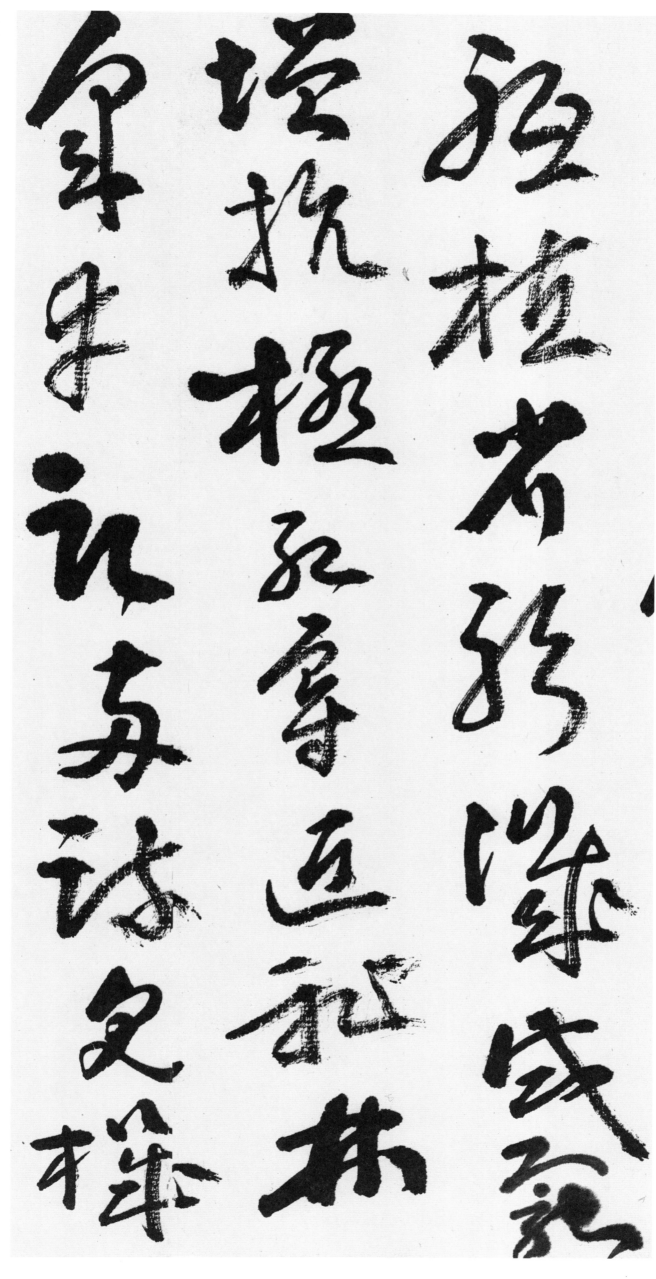

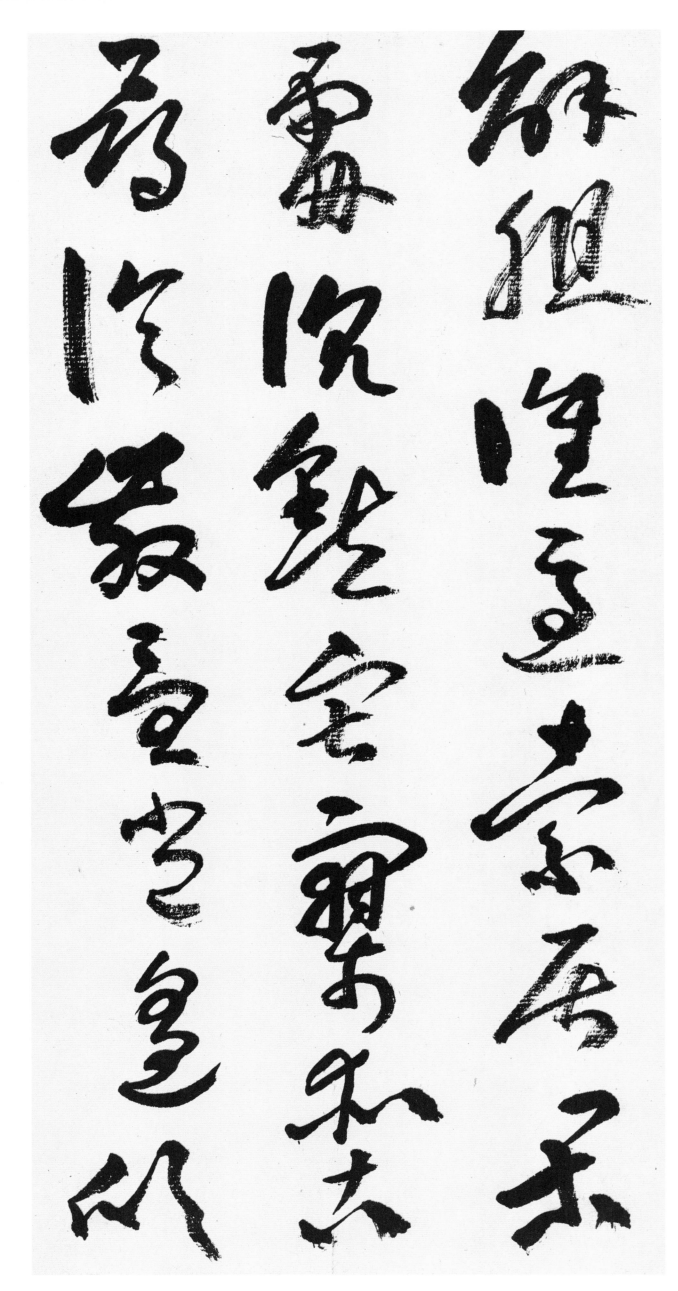

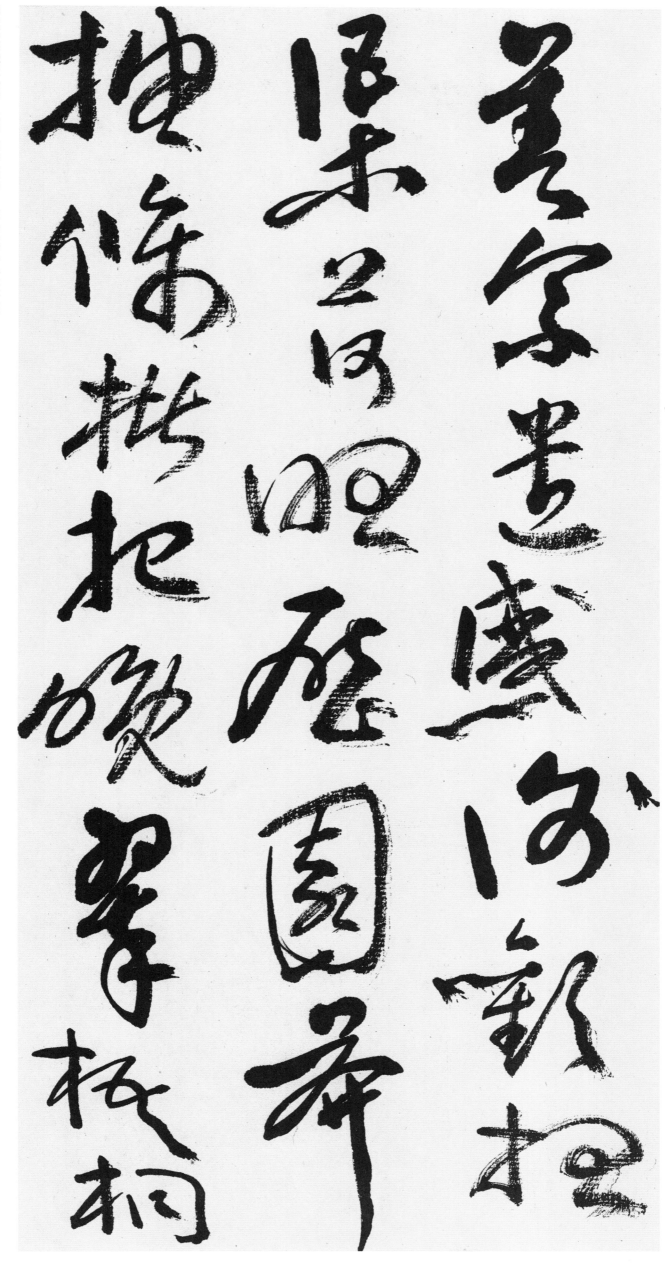

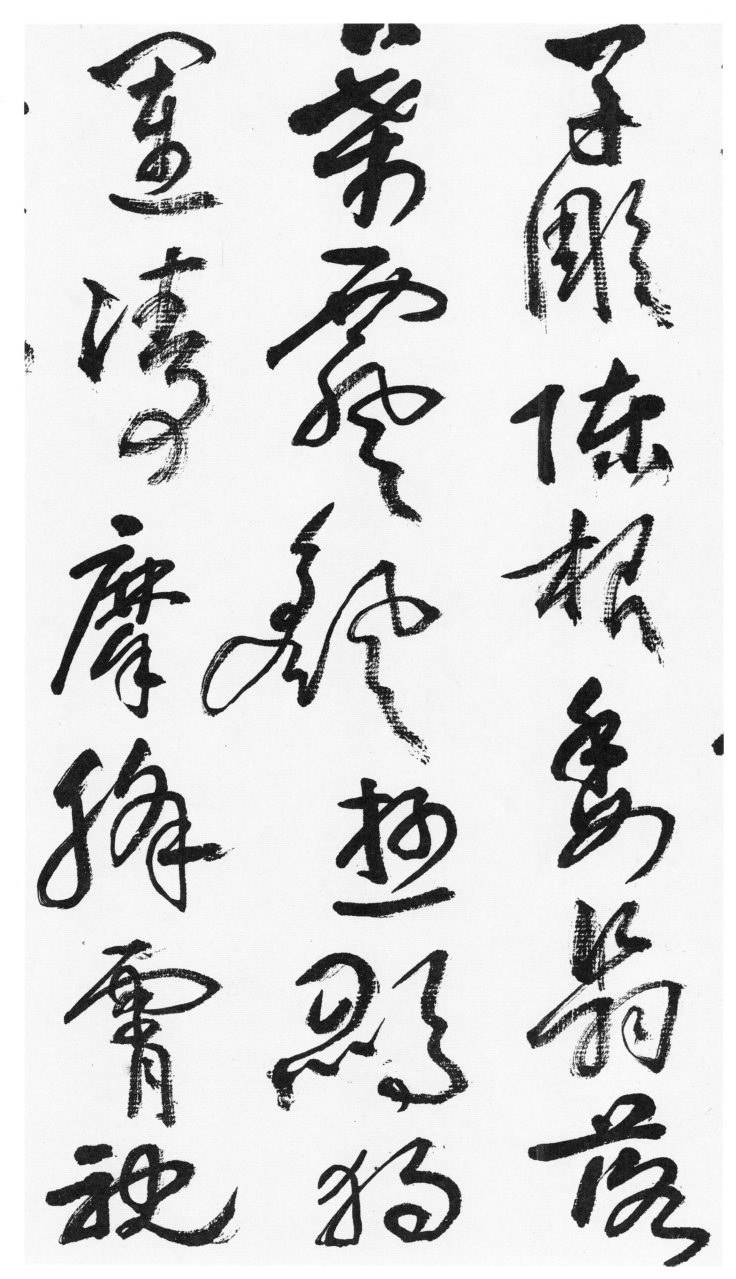

早凋陈根委翳落 叶飘飖游鹍独 运凌摩绛霄耽

38

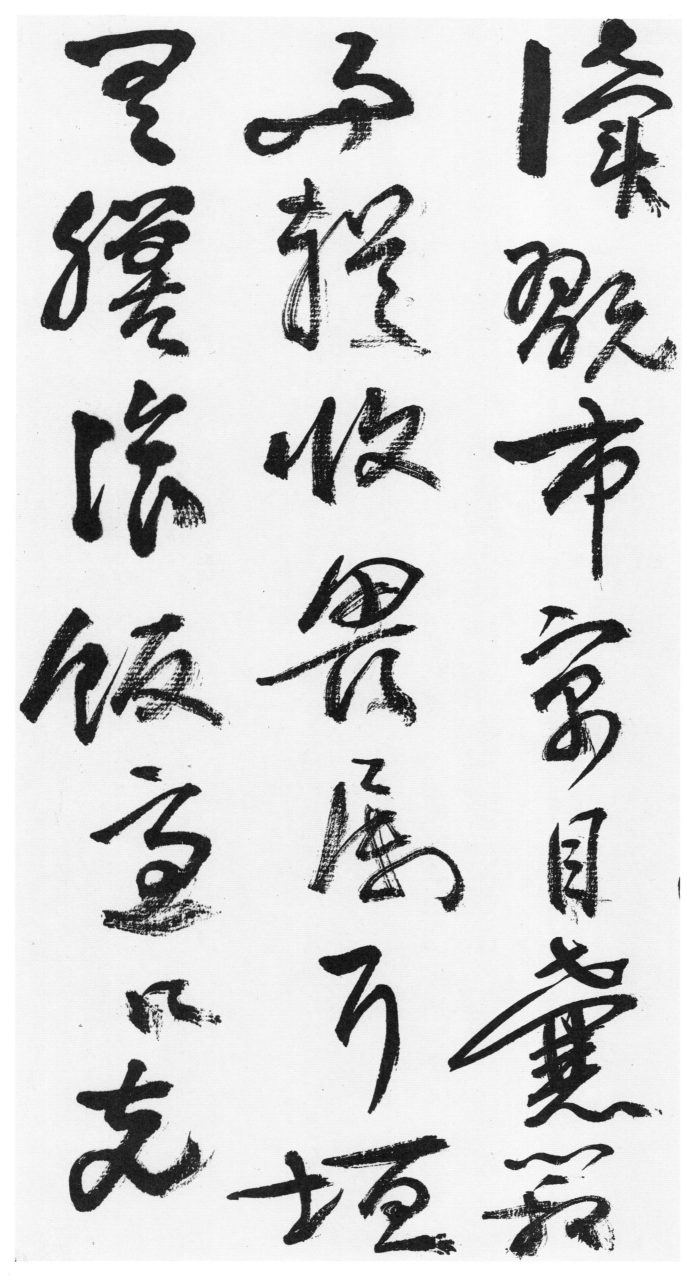

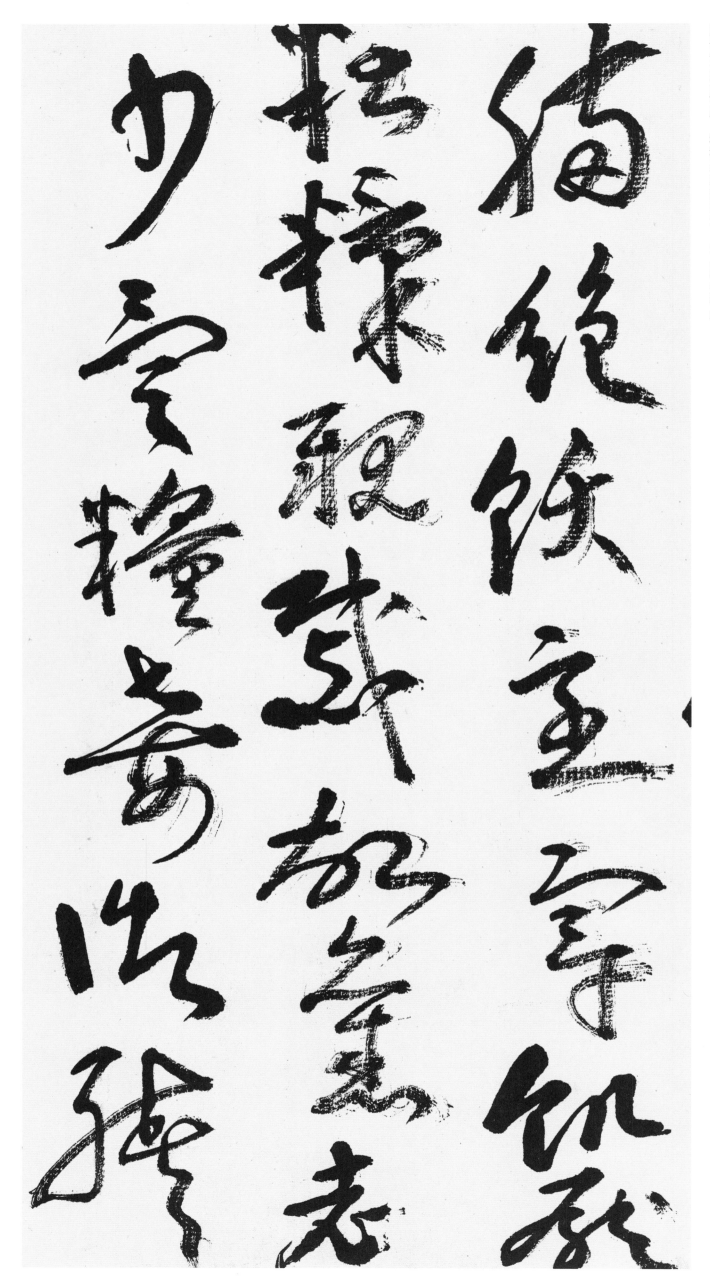

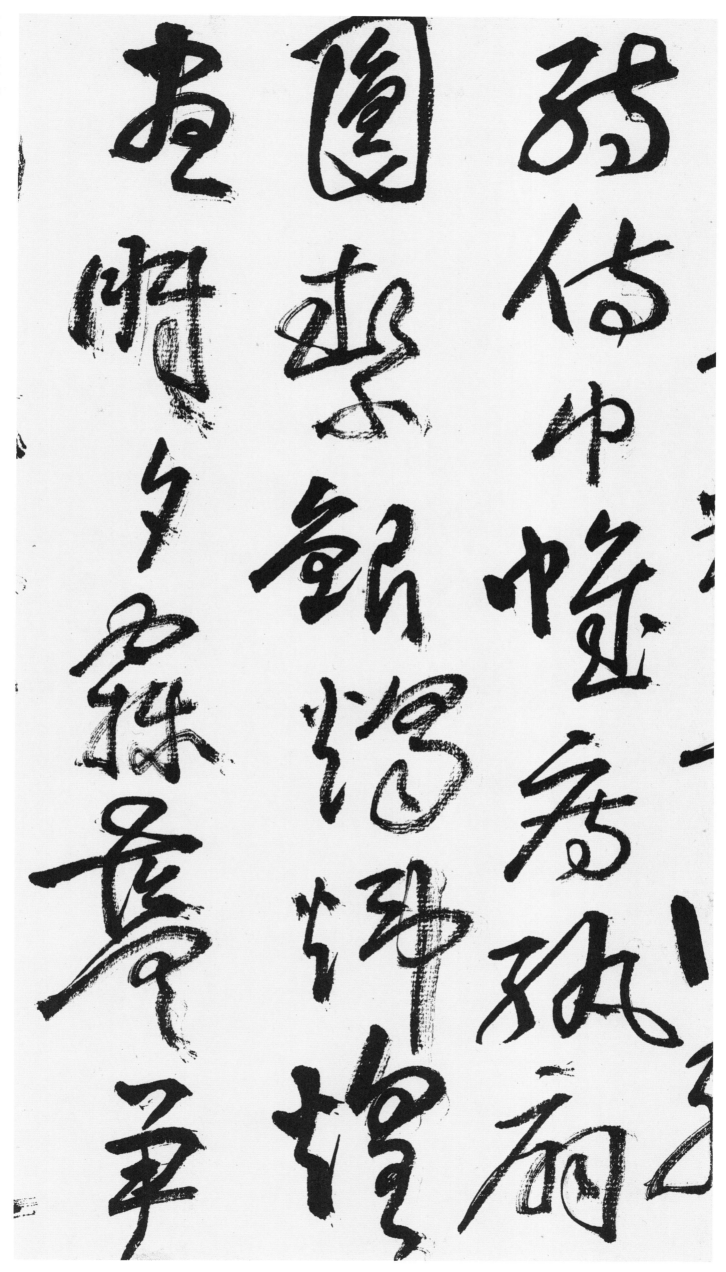

弱倚中帷房纨扇
圆洁银烛炜煌
昼眠夕寐蓝笋

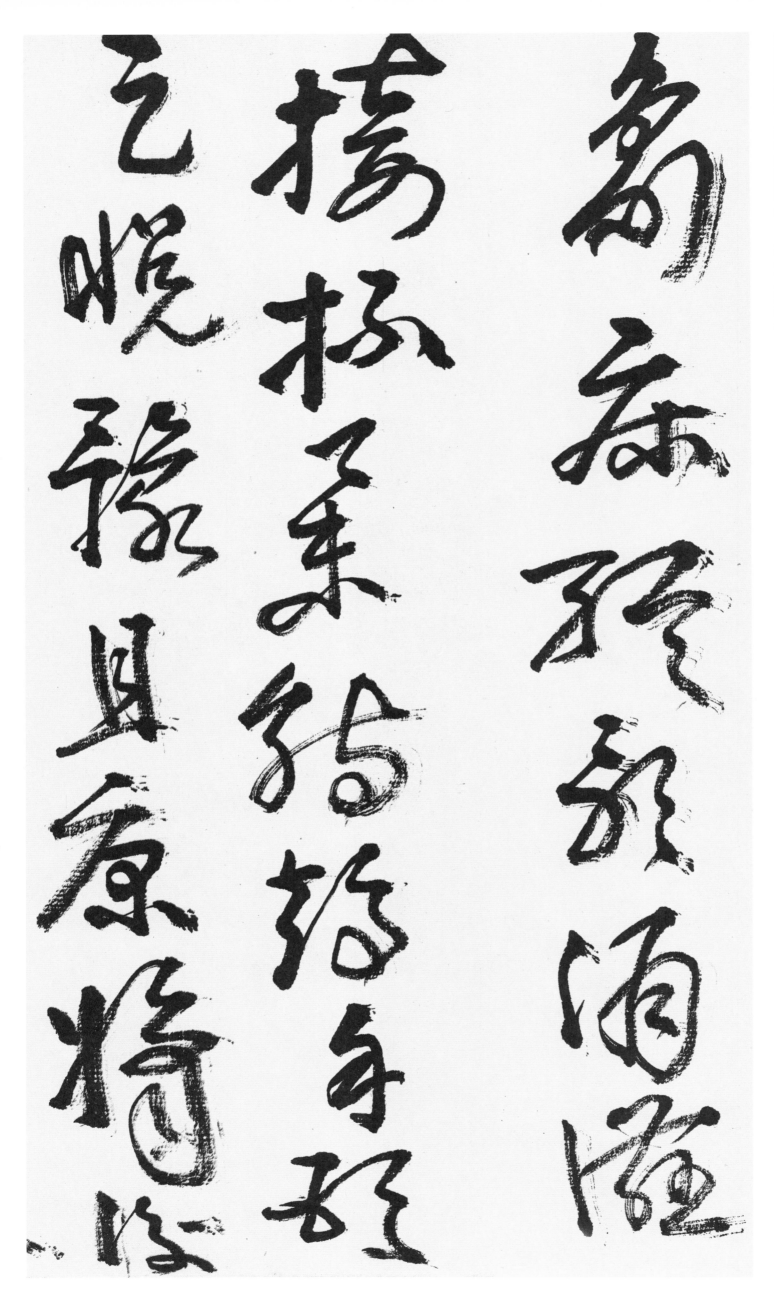

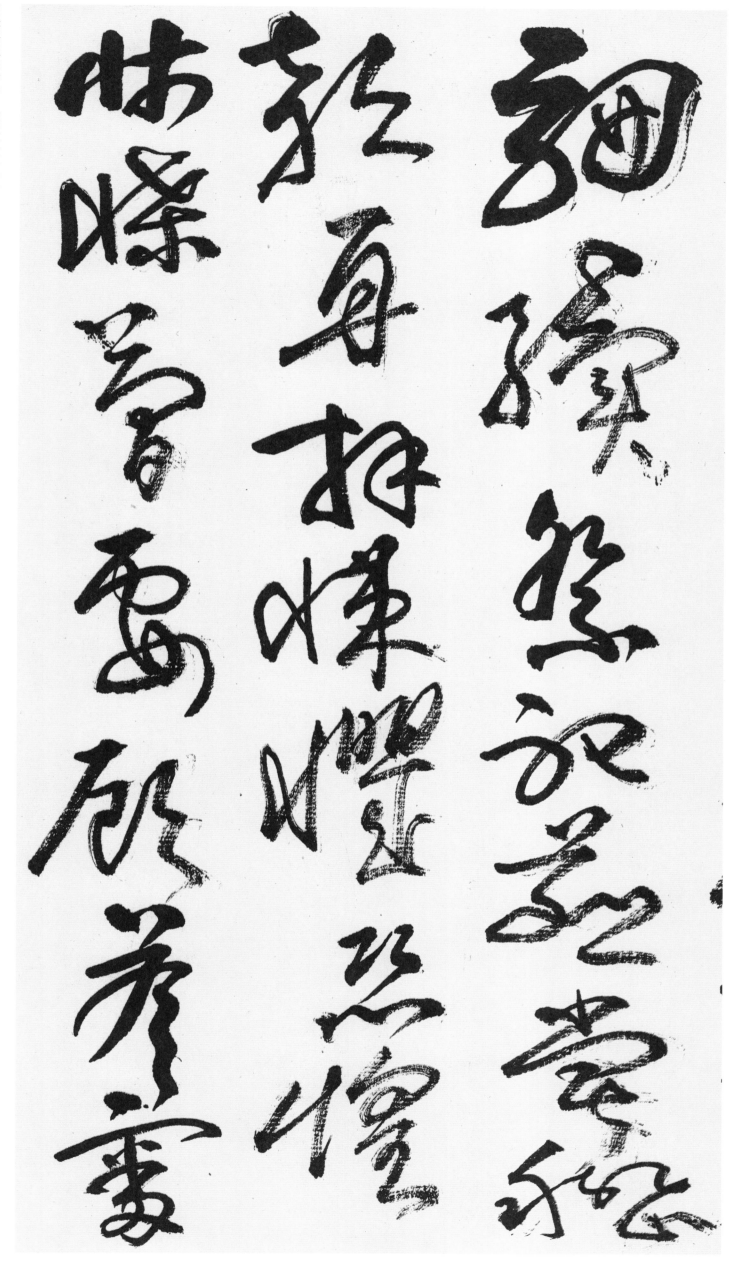

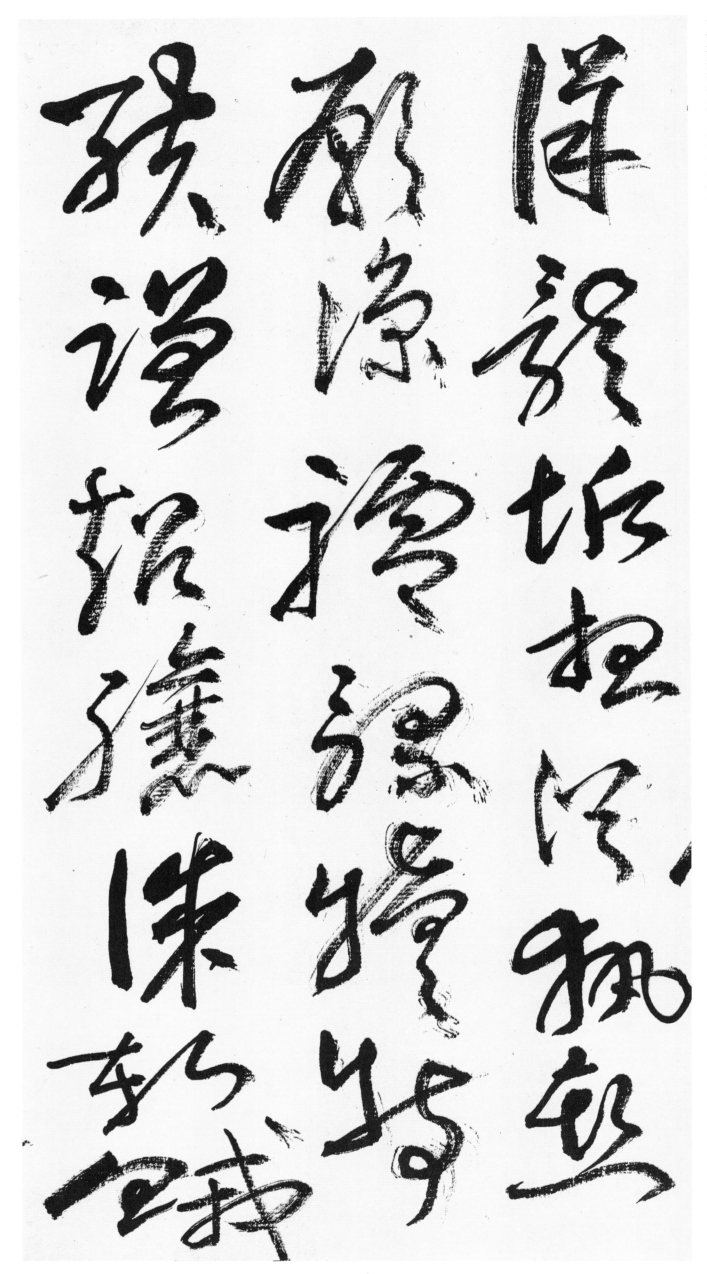

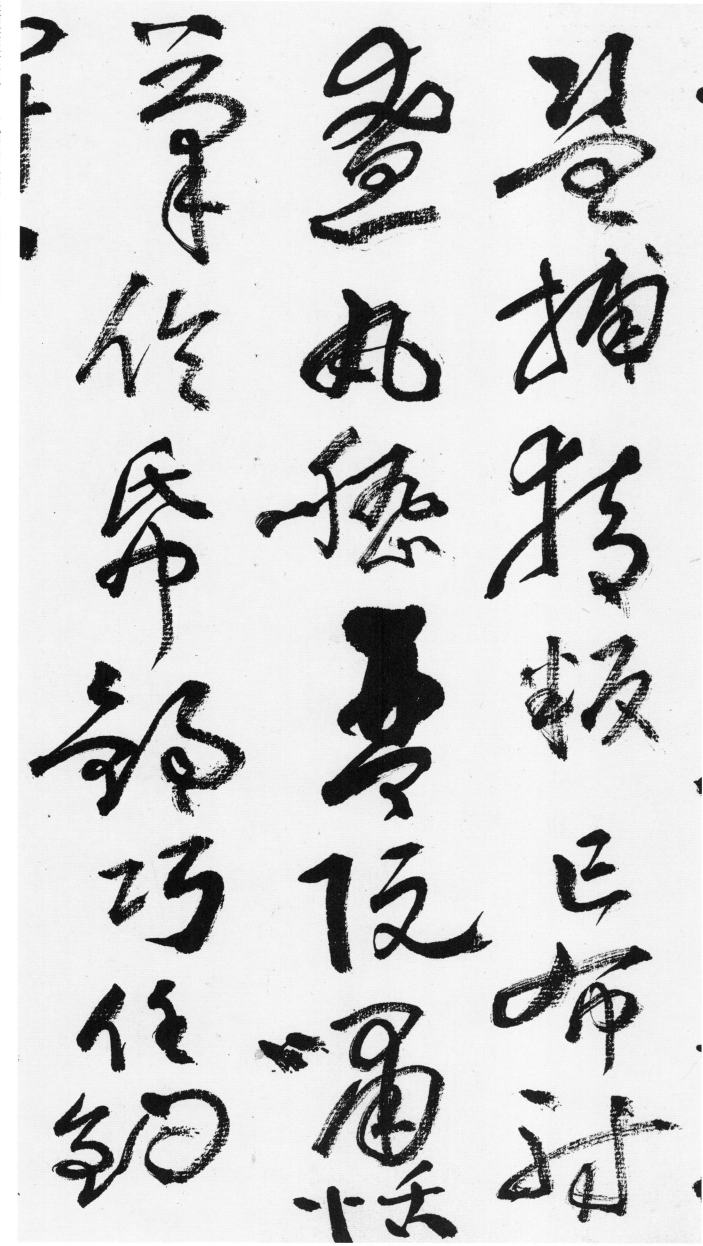

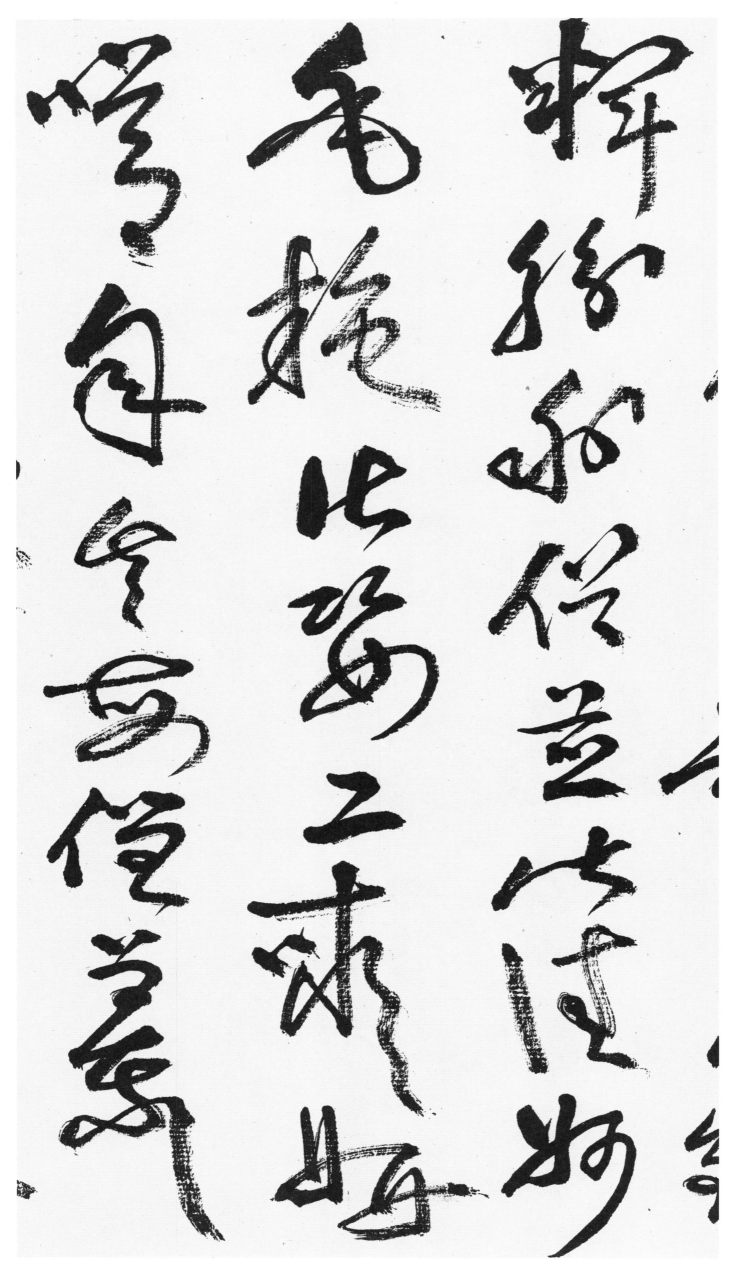

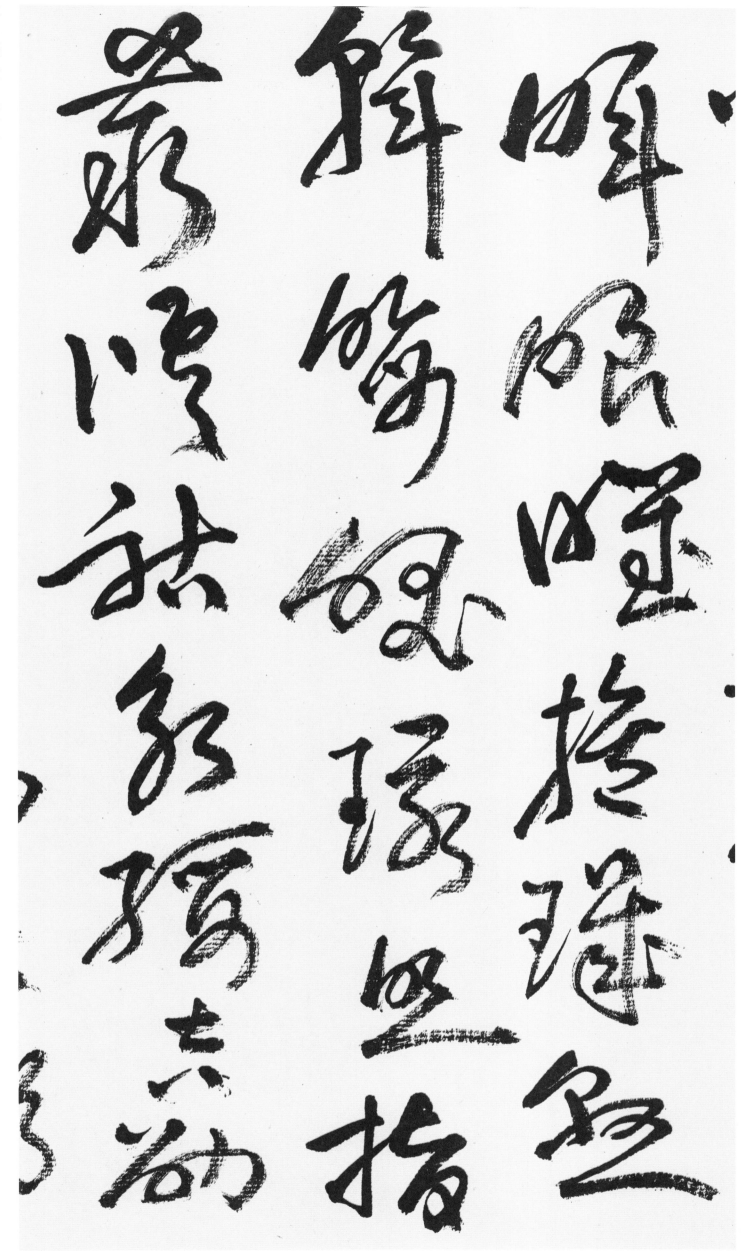

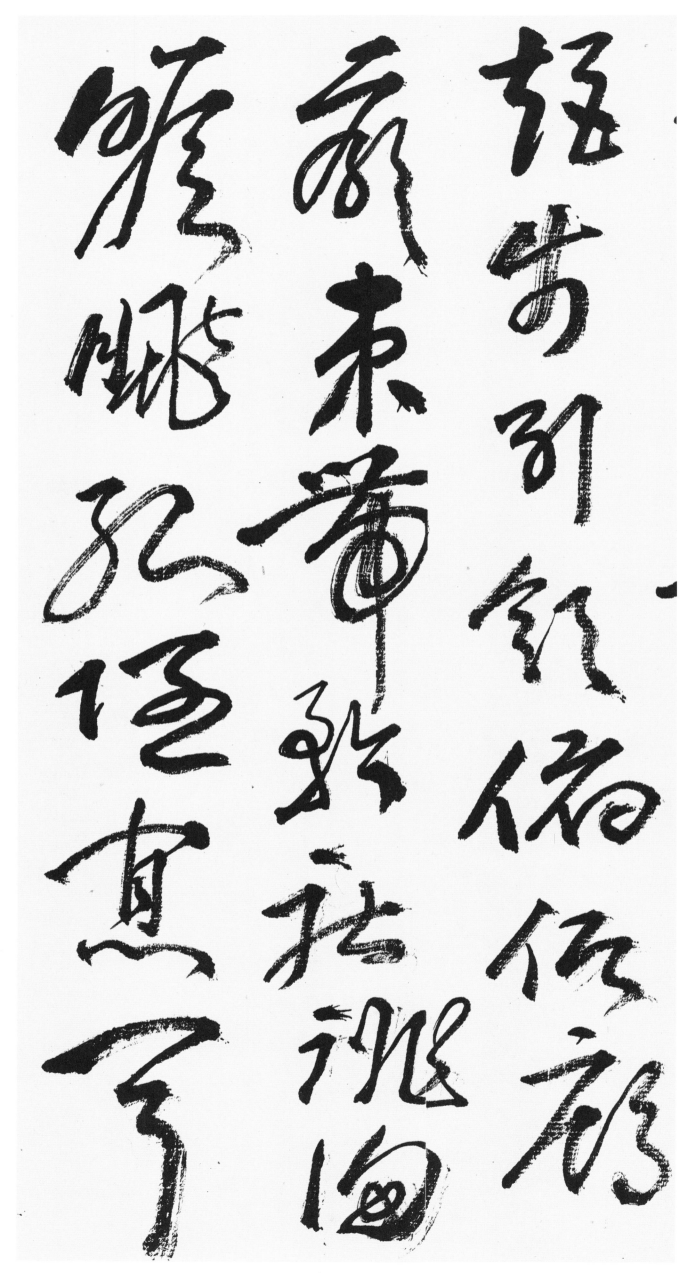

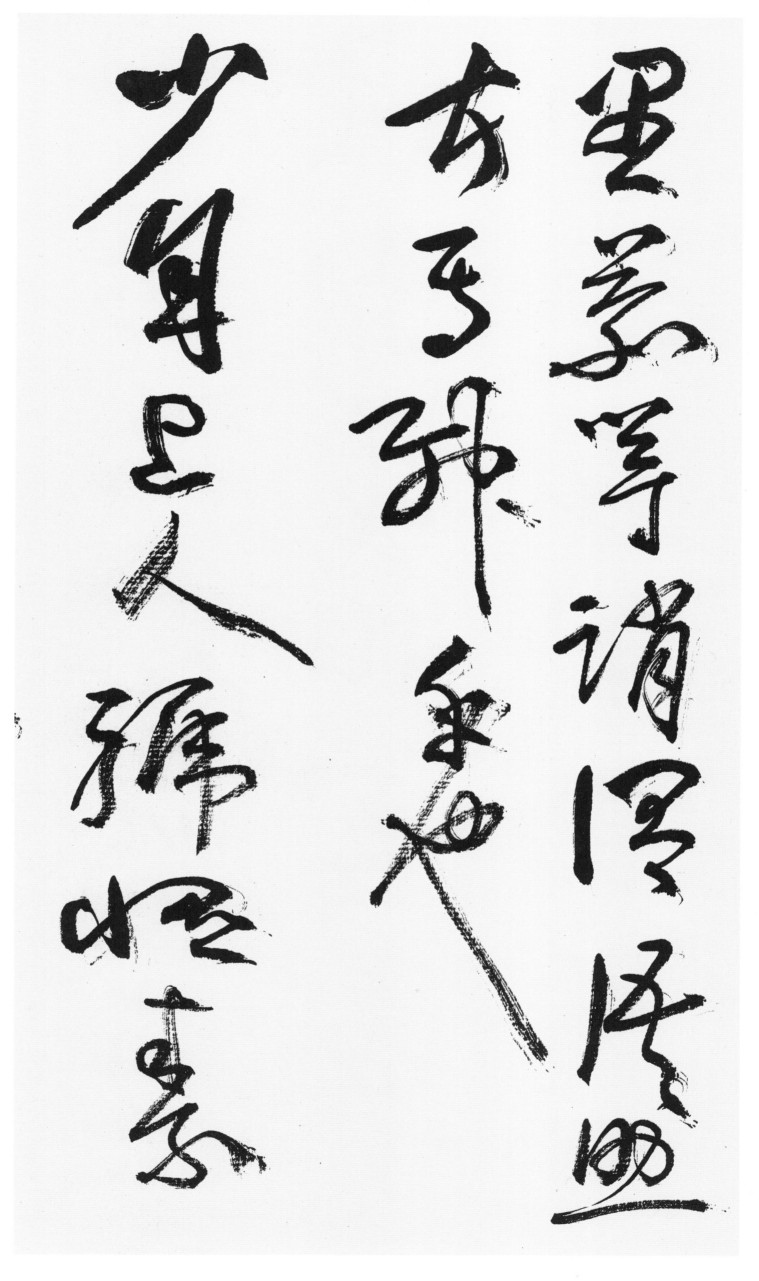

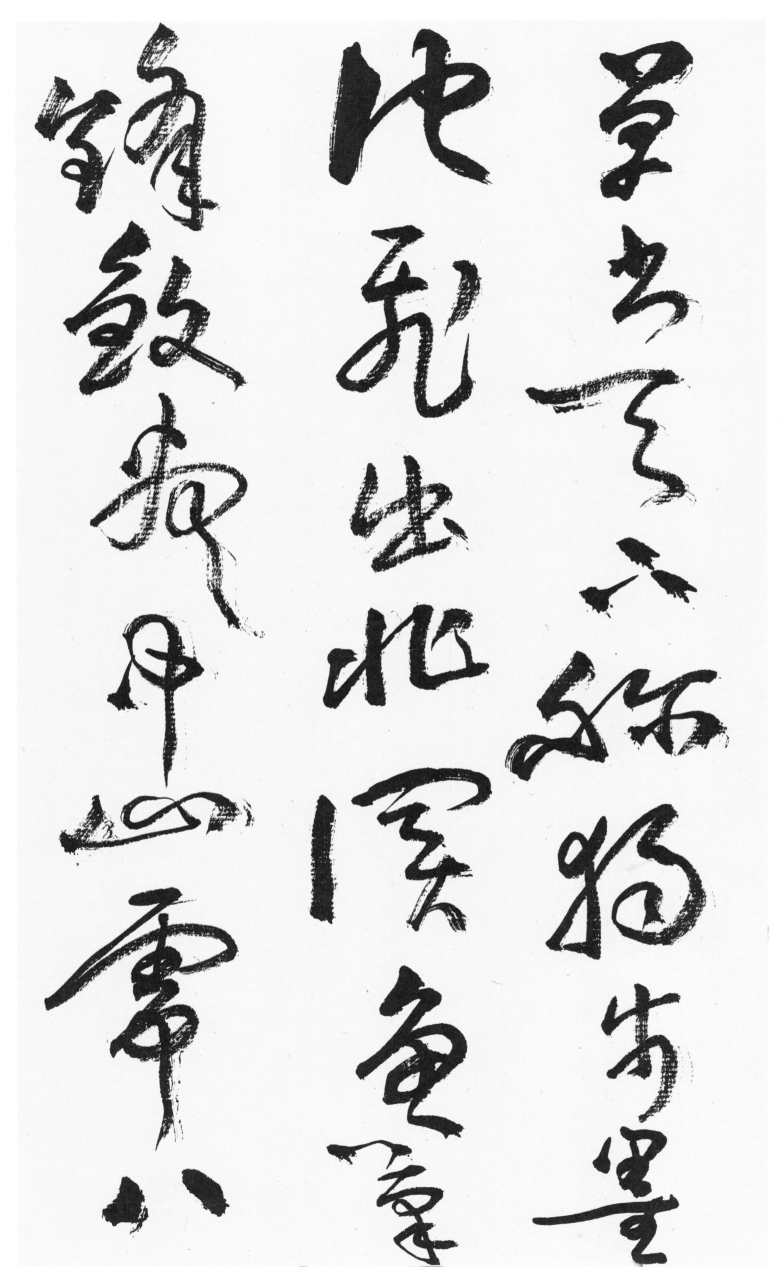

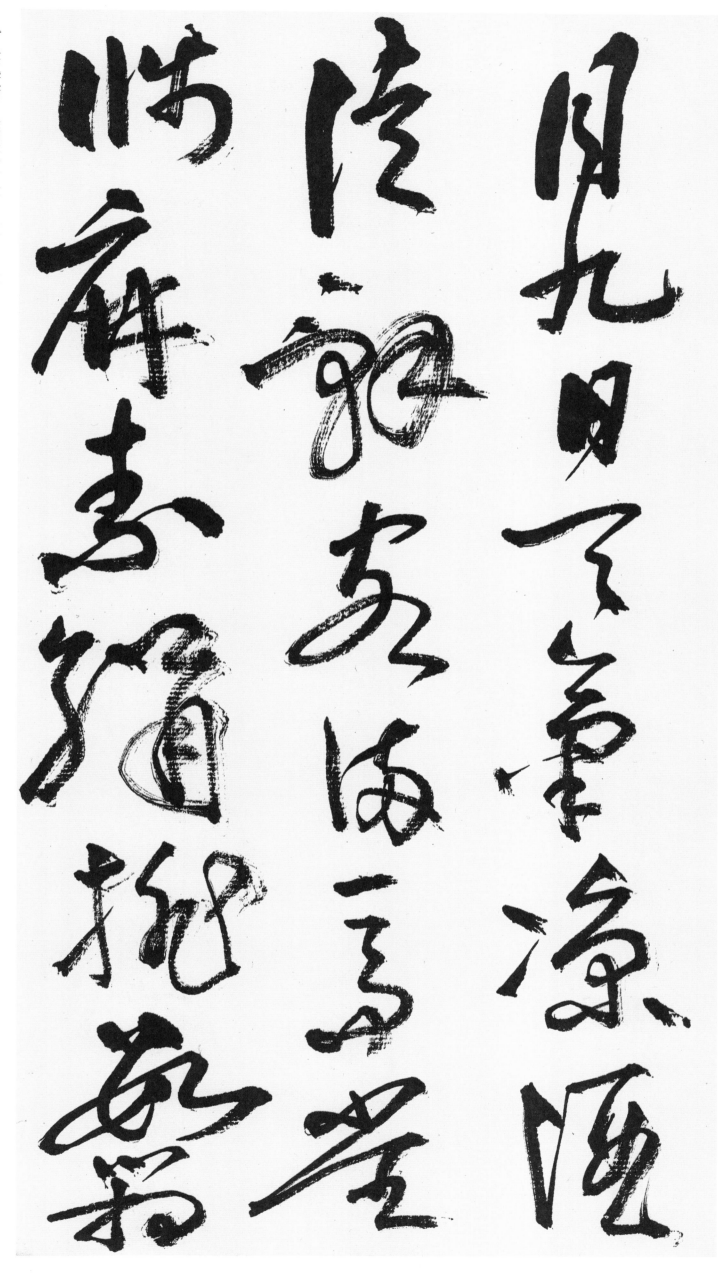

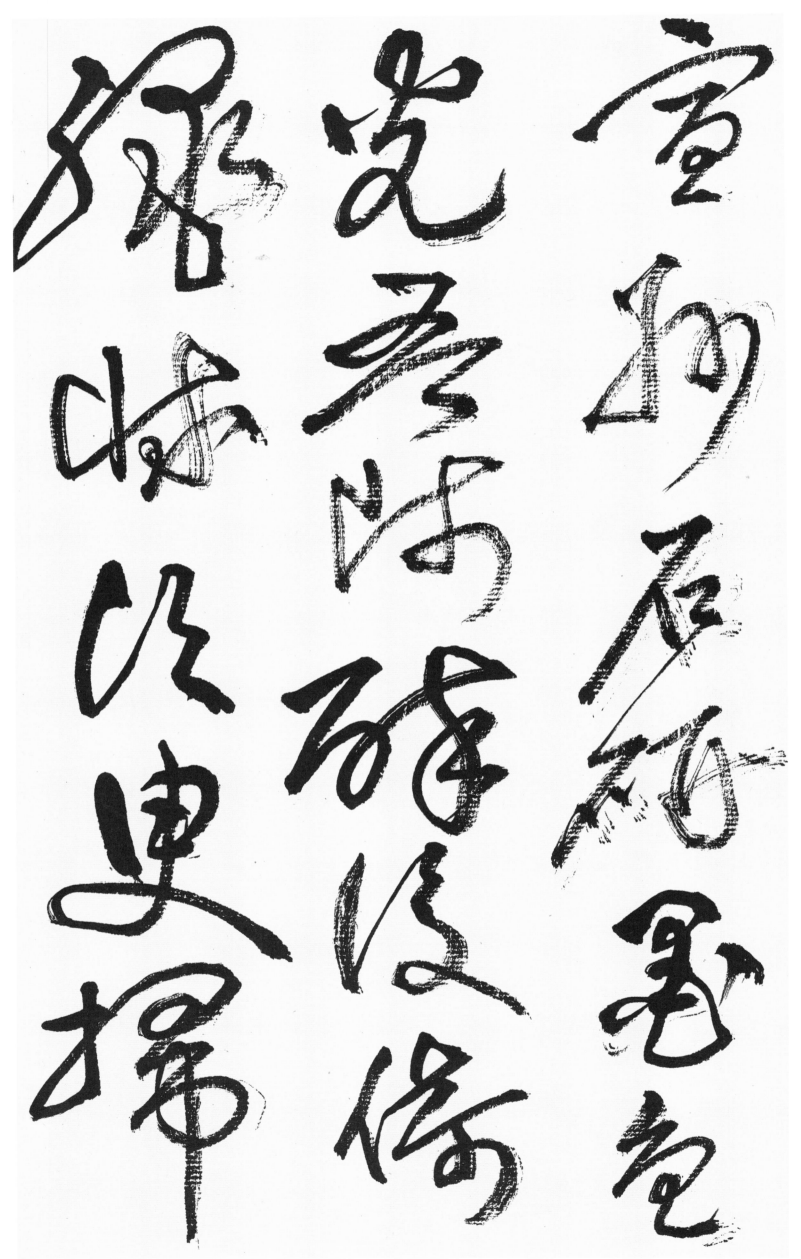

宣州石研墨色　光吾师醉后倚　绳床须臾扫

52

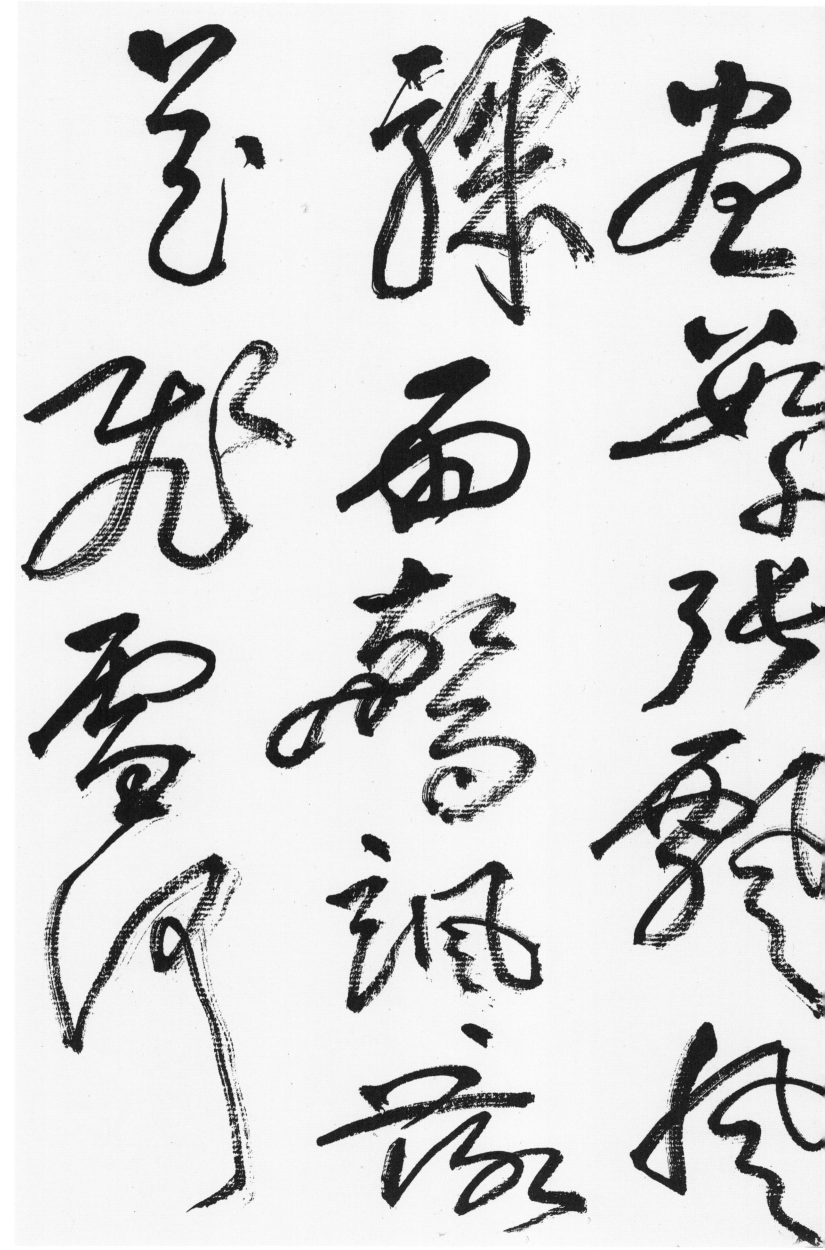

尽数千张飘风　骤雨惊飒飒落　花飞雪何

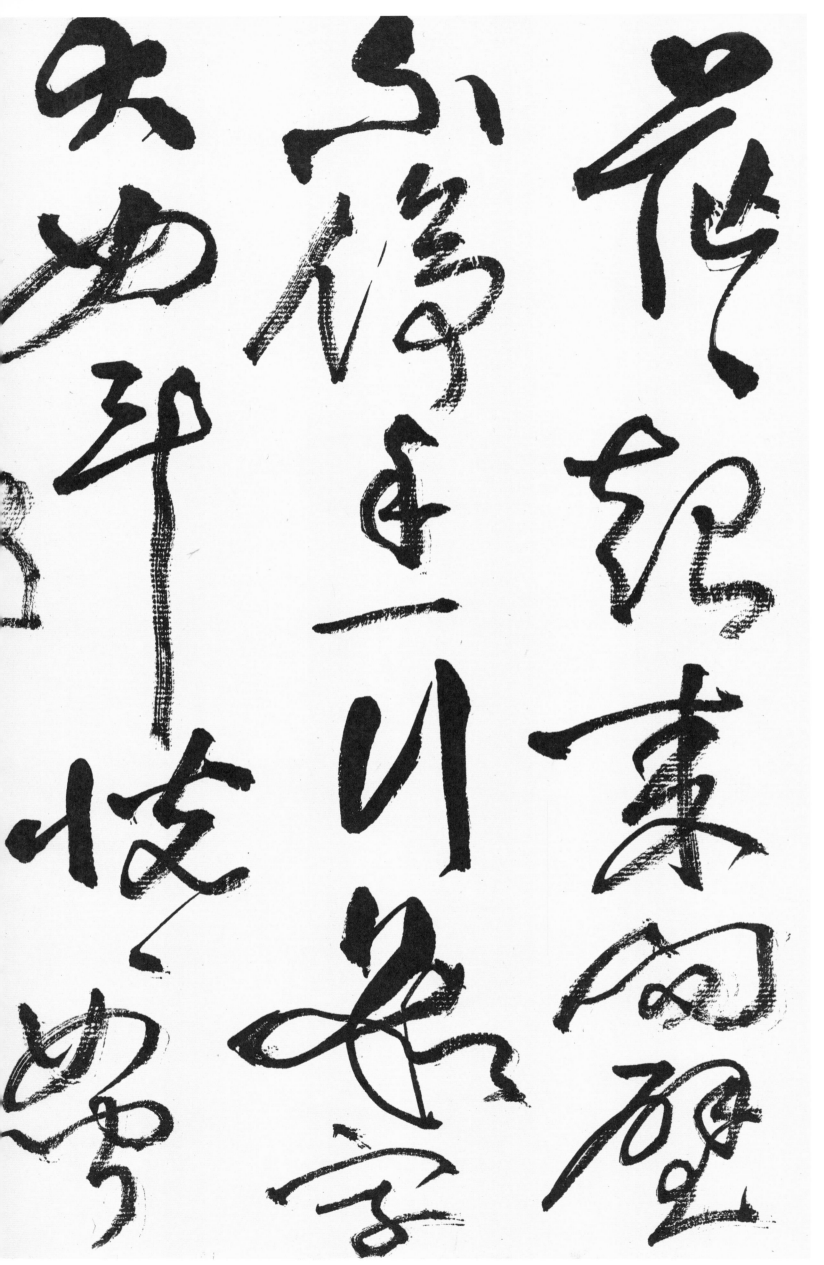

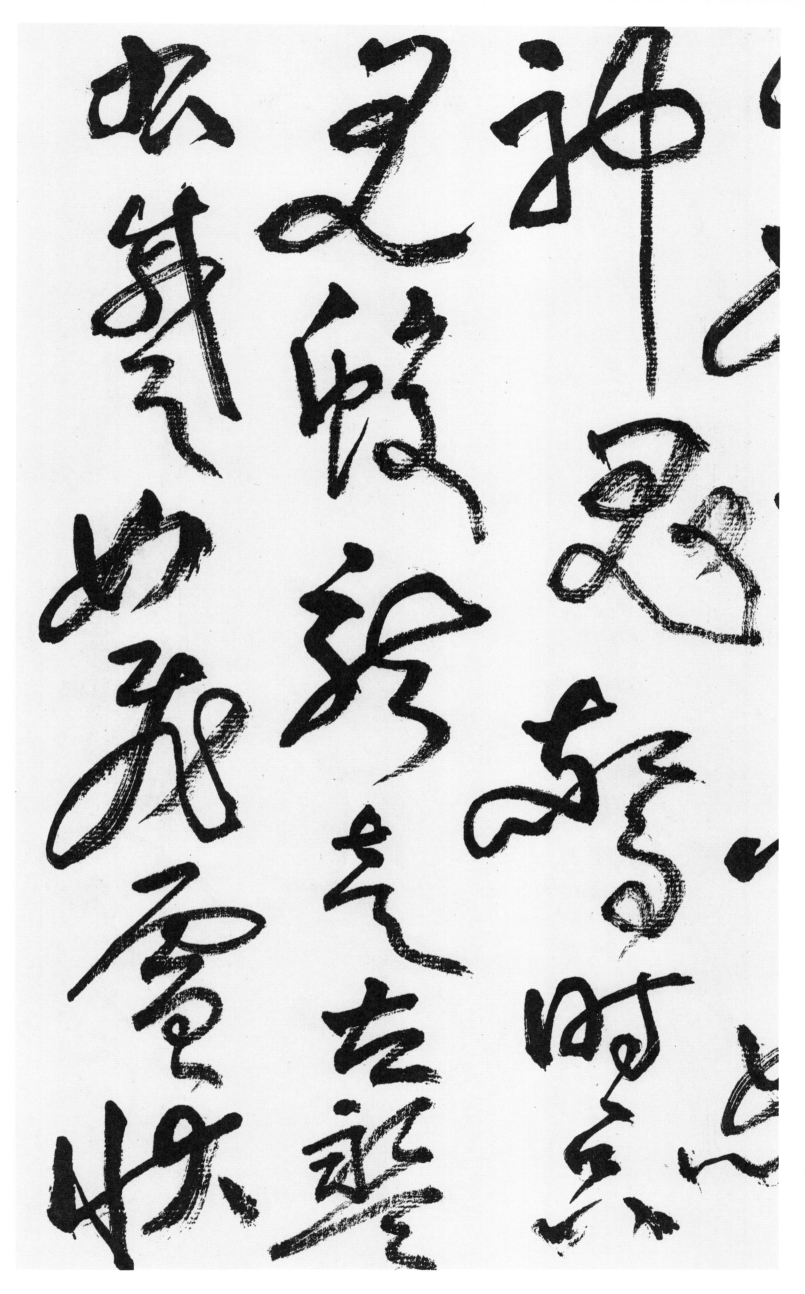

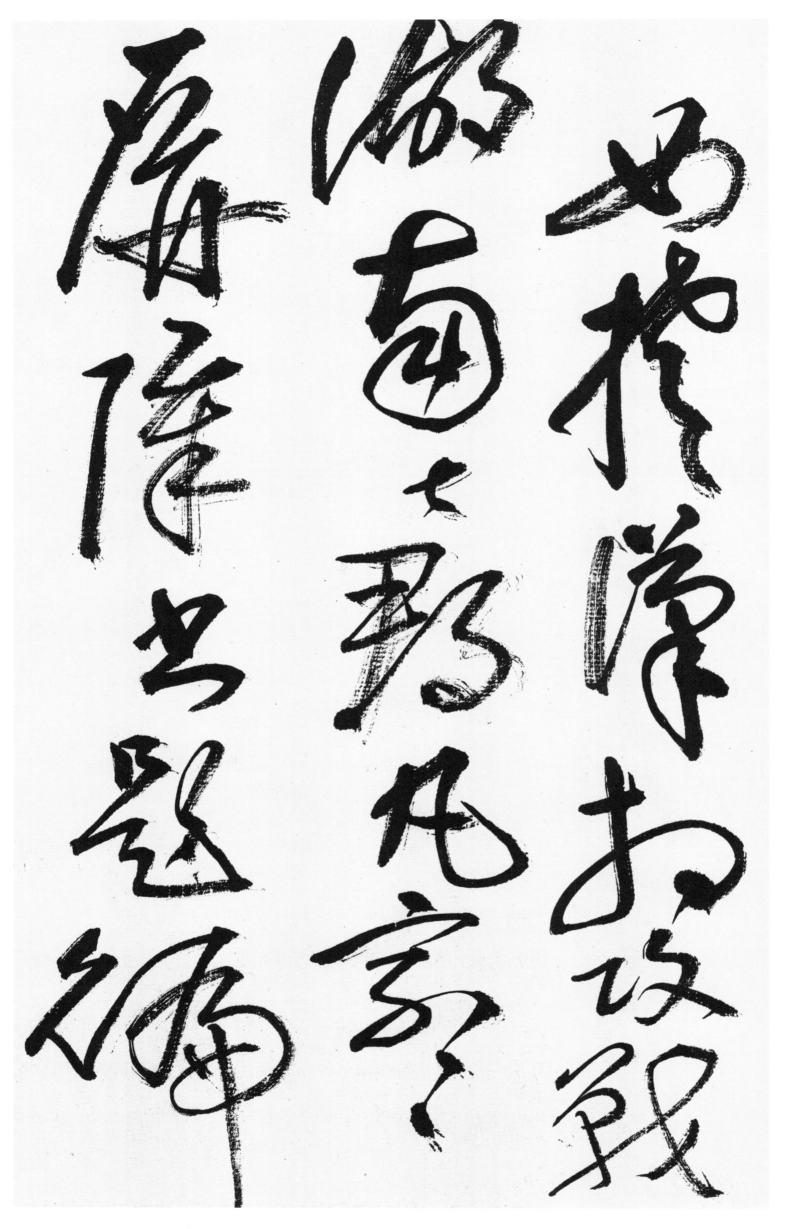

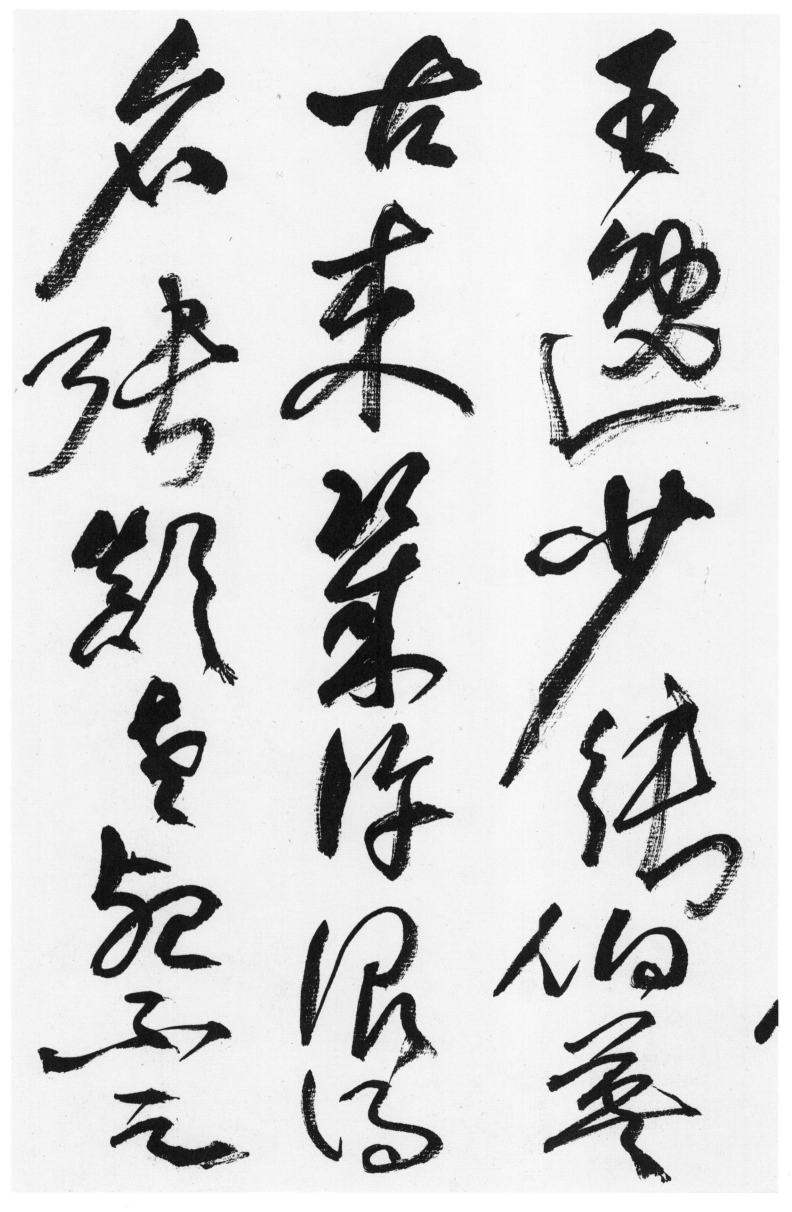

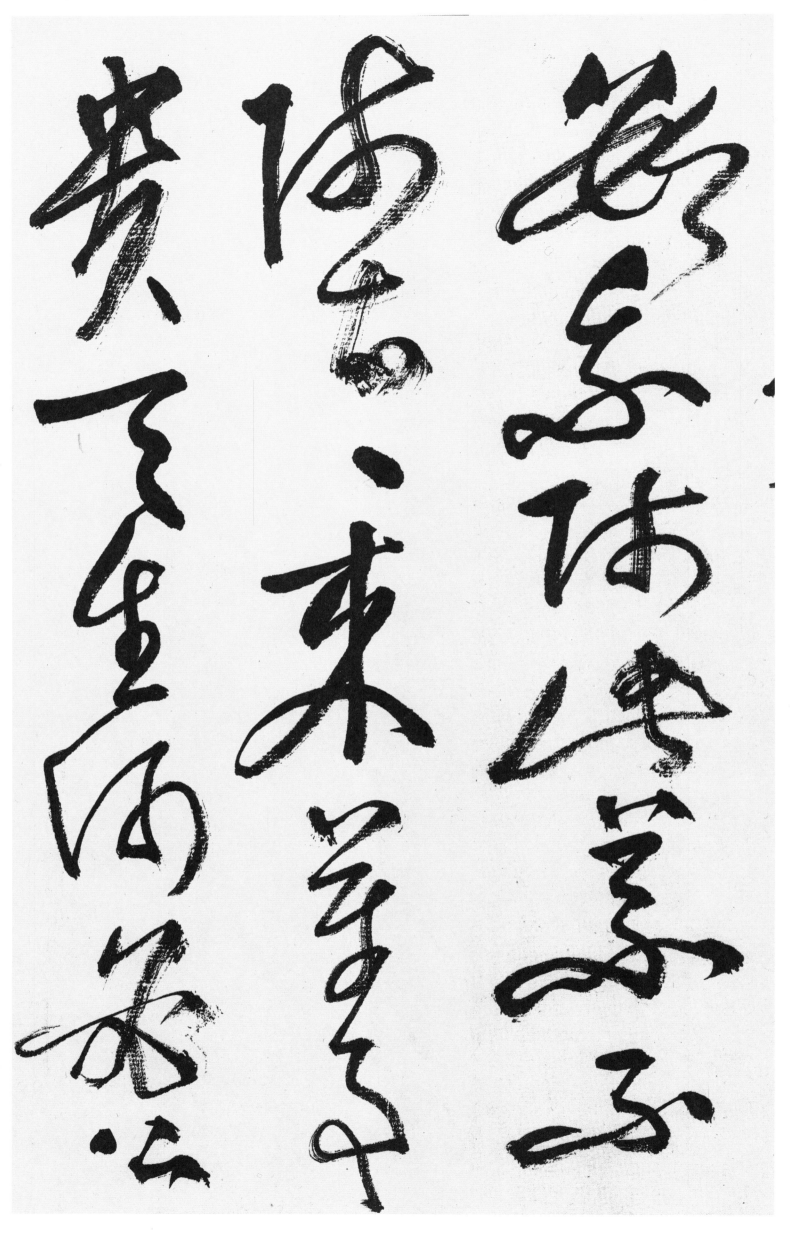

数我师此义不　师古古来万事　贵天生何必公

58

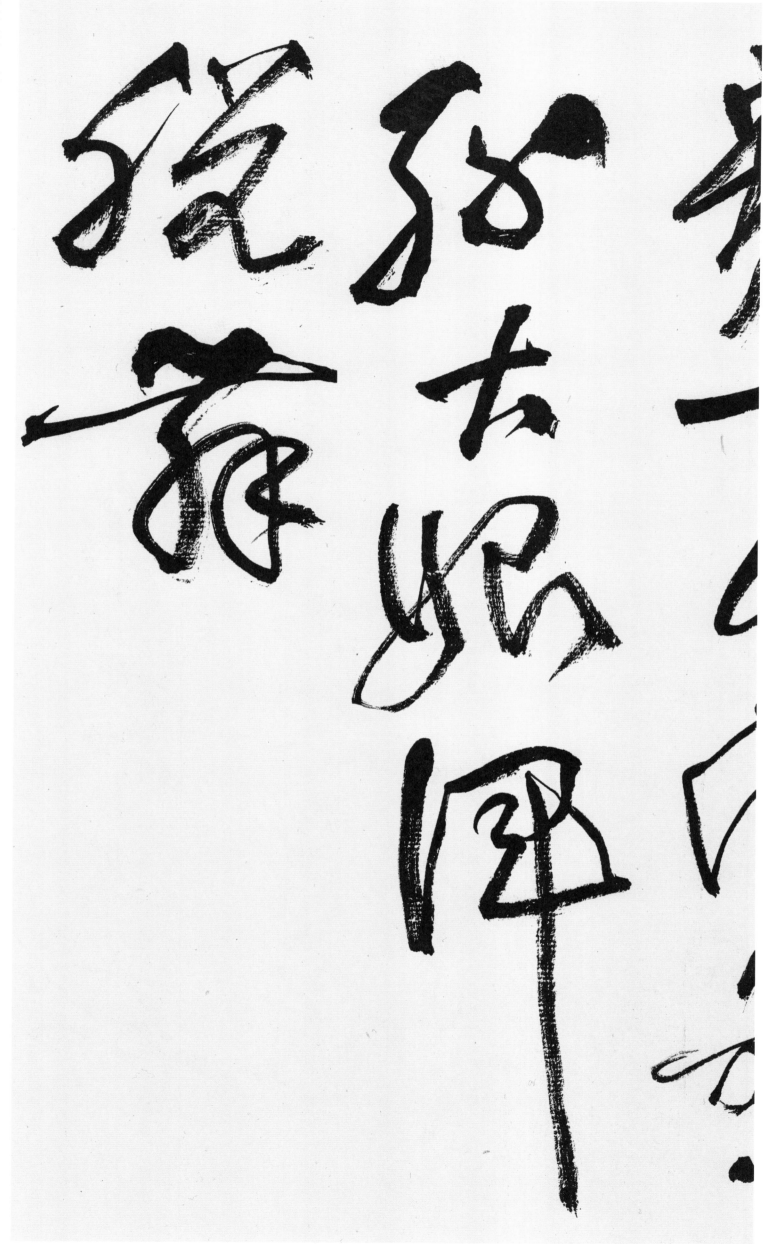

孙大娘浑 脱舞

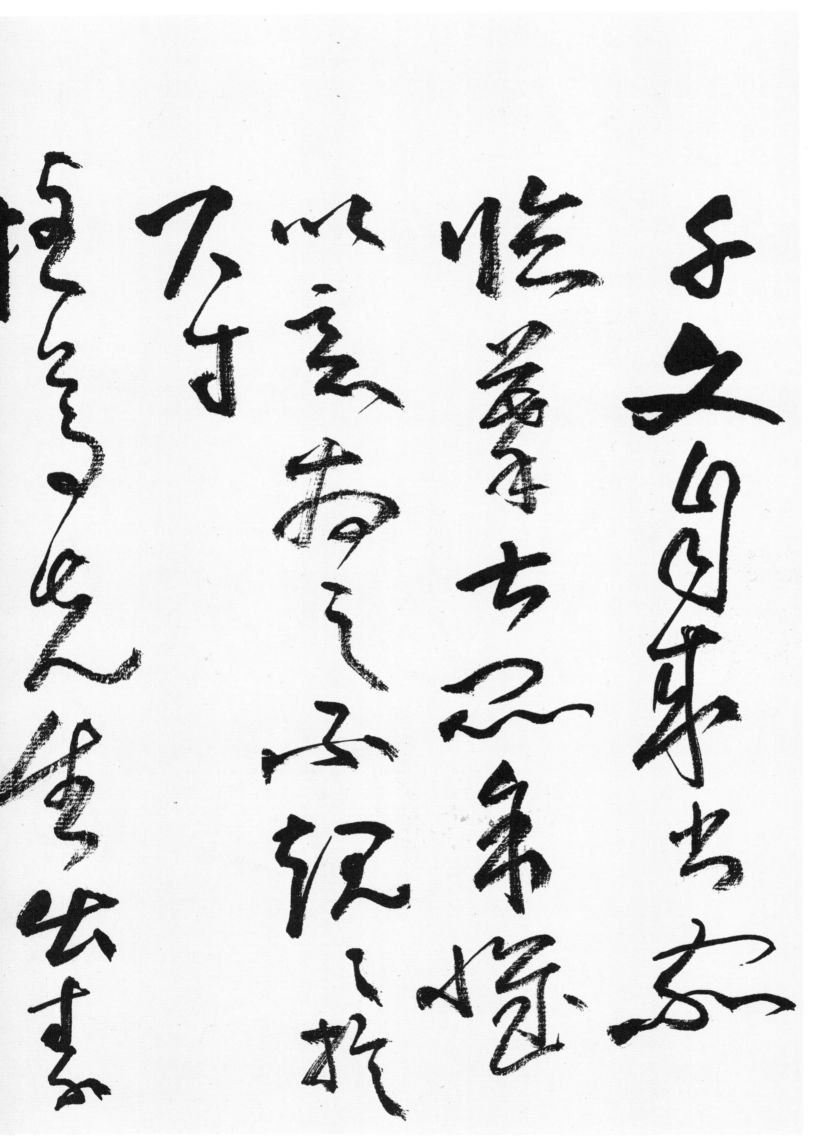

千文自来书家　临摹者众余惟　以意为之不规规于　尺寸　柱尊先生出素　纸属为书此余忖李　供奉诗　班门弄斧聊博　一笑甲戌　黄宾虹

千文自来书家
临摹者众余
以意为之不规
于尺寸
柱尊先生出素

常庵若虚饰作书
竹垕話
班门弄斧岑
一笑甲戌
黄金枝

黄宾虹草书千字文

黄宾虹（1865—1955）书画家、美术史家。名质，字朴存，一作朴丞，号村岑，中年更号宾虹，以号行。祖籍安徽歙县西乡潭渡村，生于浙江金华。

黄宾虹一生跨越两个世纪，两种时代，最终以中国画大师名世。而重要的是他的思考和实践，有着深刻的世纪之变的印记。

在社会激变而产生的精神文化困境以及艺术发展的诸多难题面前，黄宾虹谨守中国知识分子的优秀传统，从探索民族文化源头入手，以『浑厚华滋』，即健康和平的生存理想和淳厚振拔的精神重塑，为艺术创造的美学指归，数十年埋头苦干。所以，他的成就是多方面的。

其书法广采博收，所学由钟鼎北碑，至唐宋元明清诸大家无不涉猎。书风高古，沉稳、健拔，气清味厚，与其国画作品浑然一体，相映成趣。所作行书，任笔自然，看似漫不经心，而又内含骨力。篆书很有特色：喜用半干的焦墨写篆，特别是大篆。运笔较慢，笔画时粗时细，有一种散淡而又古拙的味道，饱含金石气。黄宾虹诗文亦清隽疏朗，喜藏秦玺、汉印，心领神会，铸刻尤工。作画之余，勤于著述，四十多年中，他发表的著作和编纂的文字，不下百余万字。著有《古画微》、《虹庐画谈》、《画学通论》、《画法要旨》、《宾虹诗钞》，以及黄山游记等。《草书千字文》是其草书的代表作，体现了其高古、沉稳的书风，是近代草书难得的上乘之作。